利用超簡單的「位置式畫法」，
就算是初學者也能輕鬆描繪！樂在其中！

簡單生動又有趣！

Q版人像畫入門

小河原智子◎監修　　賴純如◎譯

漢欣文化事業有限公司
Han Shin Cultural Enterprise Co., Ltd.

小河原智子
Q版人像畫大集合

最新！

在此為您獻上描繪象徵時代的人物的Q版人像畫作家·小河原智子的最新作品。從搞笑藝人、運動選手到美國的政治人物，充滿了話題性！

Takashi先生是外型，斎藤先生是內型（請參照P12～），是充滿對照性的搭檔！

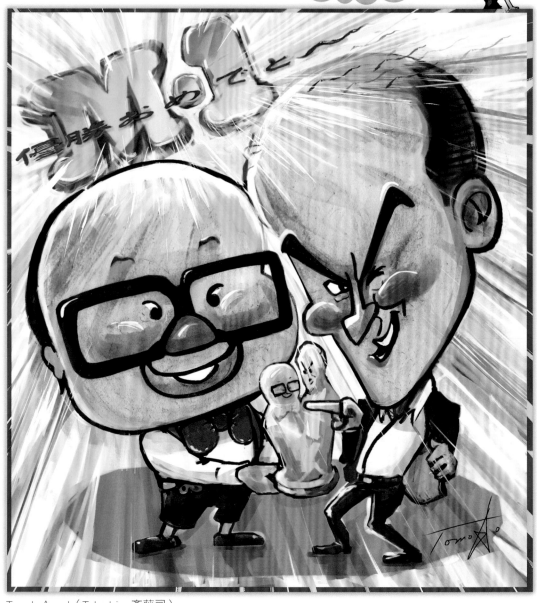

Trendy Angel（Takashi、斎藤司）

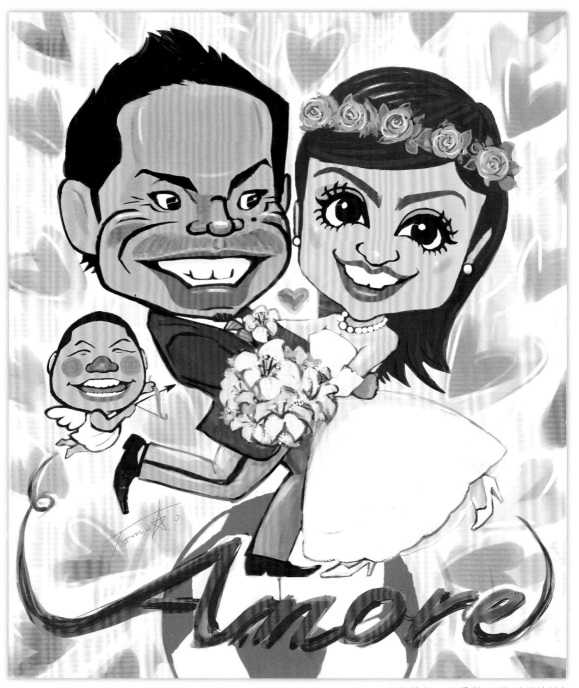

長友佑都・平愛梨　三瓶（邱彼特）

長友先生是下型，眼睛有點分開；愛梨小姐是內型，特徵是人中較短（請參照P12～）。

小河原智子的
Ｑ 版 人 像 畫 水 族 館

魚君

開心果
（伊地知大樹‧小澤慎一朗）

叶姊妹

針千本
（近藤春菜‧箕輪遙）

達比修有

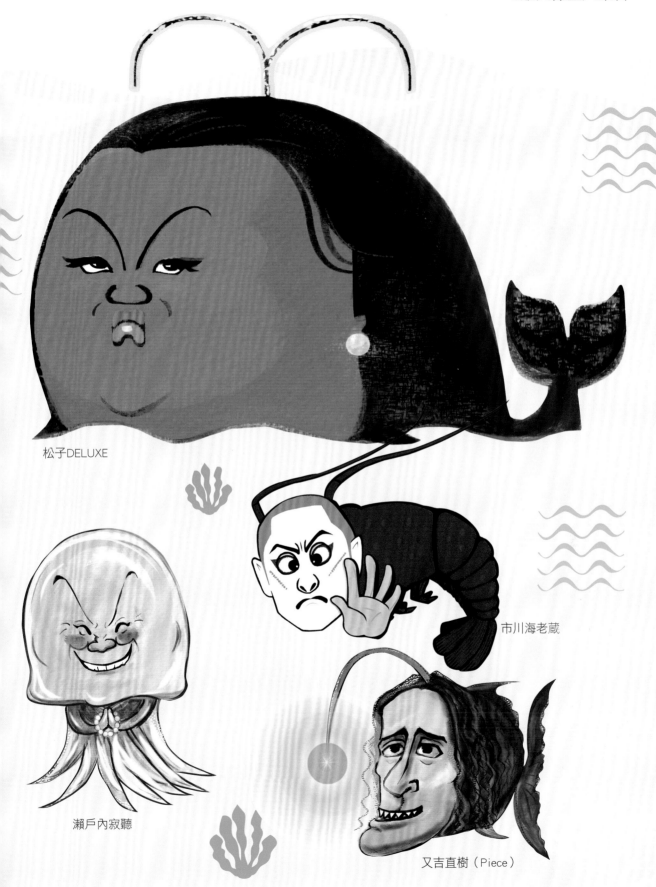

松子DELUXE

市川海老蔵

瀬戸內寂聽

又吉直樹（Piece）

輪廓為八角形。特徵
是臉部的五官配置並
非左右對稱。

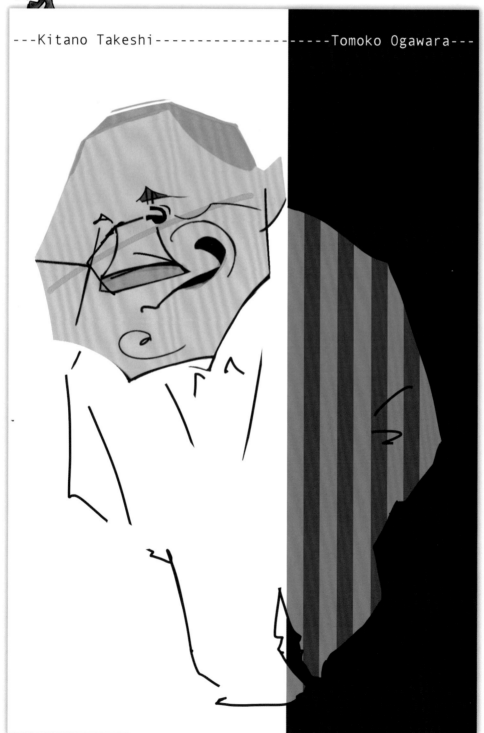

北野 武

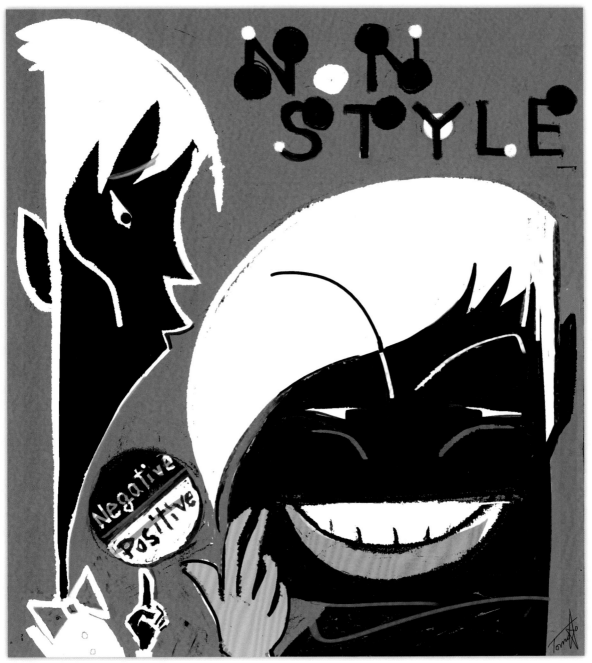

NON STYLE（石田明・井上裕介）

重點在於要畫出兩人一
個輪廓纖瘦一個輪廓飽
滿的差異性。

希拉蕊・柯林頓

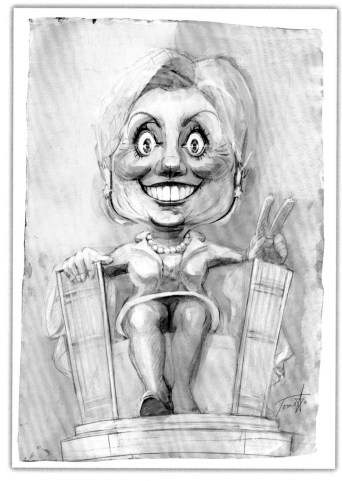

重點在於四角形的輪廓,眼睛位置要畫得稍低一些。

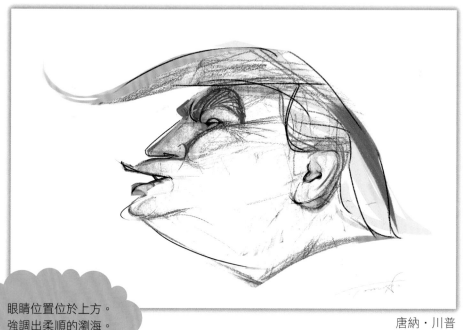
唐納・川普

眼睛位置位於上方。強調出柔順的瀏海。

前 言

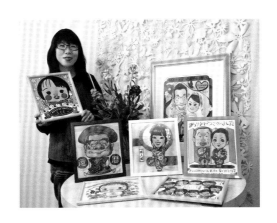

用笑容滿面的Q版人像畫來替人們
加油打氣，以「紀念日Q版人像畫」
來傳達自己最喜歡對方的心情吧！

　　我畫Q版人像畫已經超過20年了。至今為止，我畫了超過15萬人以上，包括了許多名人、政治家的Q版人像畫，但在2011年3月11日的東日本大震災之後，我開始思考，身為Q版人像畫作家，有哪些事情是我可以做到的。所有的日本人都想展現的表情是什麼呢？那就是笑臉。既然如此，那我就來畫「笑容滿面的Q版人像畫」吧！希望能藉由笑咪咪的Q版人像畫來為對方的人生加油打氣，並且讓更多的人都能展現笑顏。

　　另外，本書中也會介紹「紀念日Q版人像畫」。它可以在家人和朋友等人際關係中，做為傳達感謝和祝福之意的溝通橋樑。在家中客廳裝飾許多充滿心意的紀念日Q版人像畫也很棒。就跟「笑容滿面的Q版人像畫」一樣，我想應該可以讓更多人都展露笑容吧！

　　Q版人像畫擁有如此優異的可能性，為了讓大家也能湧現「想要畫畫看」的心情，我因而製作了本書。紀念日Q版人像畫可以說是送給最喜歡的人的情書。畫好後請當作禮物送給對方吧！對方一定會非常高興的！

小河原智子

簡單生動又有趣！Q版人像畫入門

上型

內型　平均型　外型

下型

Bonne année

來熟練輕輕鬆鬆就能描繪的
「位置式」Q版

要畫出生動的Q版人像畫是有訣竅的。

其實，比起眼睛、鼻子、嘴巴、眉毛的形狀，找出各個五官的正確位置更是重要。將這些五官的「位置」和「縱橫比」一併加以判斷，就可以讓Q版人像畫展現讓人驚訝的相似度。首先，請記住基本型的畫法吧！

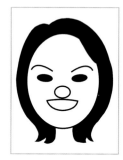

同樣的五官只要改變位置就有這麼大的差異！

▶P14～

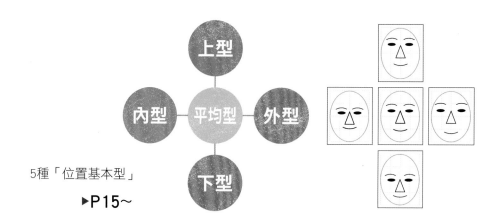

5種「位置基本型」

▶P15～

第1章

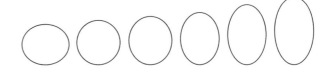

6種臉型的「縱橫比」

▶P18～

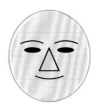

不同的「位置基本型」的畫法

▶P20～

使用法 | 第1章 | 第2章 | 第3章 | 第4章 | 第5章

首先要了解讓Q版人像畫神似當事人的最大重點——「位置式」。位置式的基本型有「上型」、「下型」、「內型」、「外型」、「平均型」這5種。再與6種臉型的縱橫比互相組合後，依照不同的基本型，依序進行Q版人像畫的步驟解說。關於上色方面請參照P74～。

何謂「位置式」Q版人像畫？

畫Q版人像畫最重要的不是眼睛、鼻子、嘴巴、眉毛的形狀，而是要找出五官的正確位置。這是小河原智子獨創的技法。只要位置對了，就有維妙維肖的效果！

同樣的五官只要改變位置就有這麼大的差異！

小時候大家一定玩過的笑福面。即使五官相同，但只要改變位置，就能變成不同的表情。其中就隱藏著Q版人像畫的小訣竅！

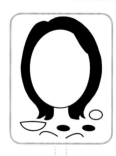

笑福面

在相同的輪廓中配置眼睛、鼻子、嘴巴、眉毛看看。

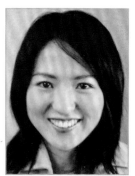 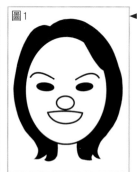

圖1

眼睛位置較低，人中較短的位置。

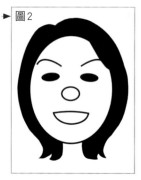

圖2

眼睛位置較高，人中較長的位置。

圖1和圖2所使用的輪廓、髮型、眼睛、眉毛、鼻子、嘴巴都一樣，只是改變排列位置而已。但是大家不覺得和照片中的人很像嗎？我把這種五官的配置方式稱為「位置式」。像這樣注意位置關係來畫的作品就稱為「位置式Q版人像畫」。首先就來記住5個基本型，踏出Q版人像畫的第一步吧！

利用「位置式」就能出乎意料地輕鬆畫出生動的Q版人像畫喔！

\ 首先要來了解基本的類型 /

5種「位置基本型」

臉部五官的配置會因不同人而千差萬別。由於類型多不勝數，在「位置式 Q 版人像畫」中，我大略將其分為 5 種類型。依照五官的配置，分為「上型」、「下型」、「內型」、「外型」，以及平均配置的「平均型」這 5 種。首先請記住這幾個基本型。

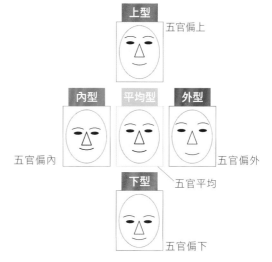

上型
五官偏上

內型
五官偏內

平均型
五官平均

外型
五官偏外

下型
五官偏下

5種「位置基本型」的分辨法

下面介紹的是看人臉屬於哪種「位置基本型」的分辨重點。

上型的條件

1 眼睛位置較高
2 臉型較長
3 額頭狹窄
4 鼻子較長
5 下巴較長

內型的條件

1 兩眼距離較窄
2 額頭較寬
3 下巴較長
4 人中較短
5 五官比較集中在臉部內側

平均型的條件

1 臉型不大也不小
2 兩眼間距約為一個眼睛長
2 人中約為一片嘴唇的厚度

外型的條件

1 兩眼距離較寬
2 臉型較寬
3 下巴較短
4 人中較長
5 五官比較分散在臉部外側

下型的條件

1 臉型較短
2 額頭較寬
3 眼睛位置約在臉部正中央
4 下巴較短
5 人中較短

※此為同一張臉經由CG處理後的效果。

位置給人的印象

每個基本型都會給人各具特色的臉部印象。

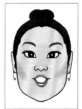

上型的印象

● 比較成熟
● 感覺比較高雅
● 給人樸素的印象
● 似乎很認真
● 有點古早味

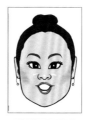 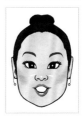 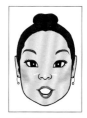

內型的印象

● 較為活潑・好動
● 給人知性的印象
● 比較有現代感
● 華麗！
● 酷勁十足！

平均型的印象

● 給人很能幹的印象
● 充滿安定感
● 有一股沉穩的氣質

外型的印象

● 不拘小節
● 落落大方
● 心不在焉
● 給人溫和的印象
● 悠悠哉哉

下型的印象

● 比較像小孩子
● 很可愛
● 比較年輕
● 給人容易親近的感覺

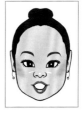

我們給人的印象是不是跟「位置基本型」給人的印象一樣呢？

從下頁起就要開始介紹5種「位置基本型」的畫法囉！

不同的「位置式基本型」的畫法

位置基本型

上型

內型　　平均型　　外型

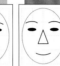

下型

因為臉型較長，所以眼睛的位置要畫在距離中心點較高的位置上。眼鏡的位置也要注意畫高一點！

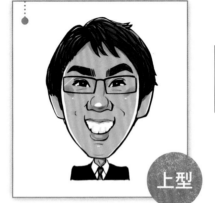

上型

上型

內型　　平均型　　外型

下型

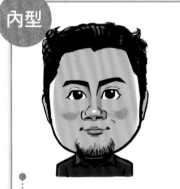

內型

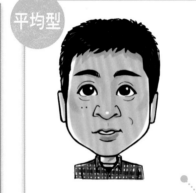

平均型

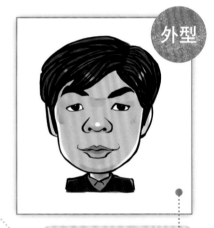

外型

「內型」的特徵是兩眼的間距狹窄、額頭寬廣，所以眉頭要強調畫在內側的地方。

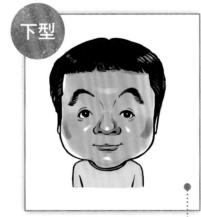

下型

「下型」的眼睛位置要畫在臉部的正中央一帶。眉毛也要往下垂，強調可愛的感覺。

「外型」的兩眼間距要畫開一些，人中也要畫長一點。眼頭不畫上陰影，更能強調出外型的感覺。

各個五官和輪廓線的距離剛剛好的「平均型」，要將五官的位置平均地分配。加上小痣更有個性！

了解位置基本型後，再來學習各自畫法的特徵吧！

上型

內型

平均型

外型

下型

以高雅成熟的印象為特徵的「上型」女性，將眼睛和嘴巴畫得性感一些就是生動的重點。

女性以「印象」來解說，男性則以「條件」來解說。

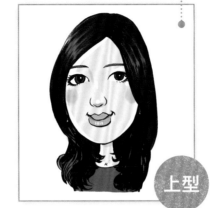
上型

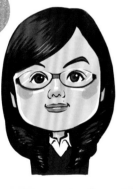
內型

平均型

外型

給人酷酷印象的「內型」，眉眼等處要畫出知性俐落的感覺。有戴眼鏡時，要畫在臉部的內側。

下型

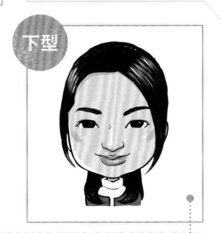

給人溫和大方印象的「外型」，重點在於整體的表情要畫出不拘小節的氣質。

給人小孩子印象的「下型」，額頭要畫得寬廣一些，特別強調出可愛又有親和力的感覺。

以堅強可靠又能幹的印象為特徵的「平均型」，視線筆直朝前，畫出認真的感覺就會很像。

決定好「位置基本型」後，接著要注意臉部的「縱橫比」！

❶ ❷ ❸ ❹ ❺ ❻

在位置之後要注意的就是臉部的縱橫比，也就是要分辨臉型是長是短。只要畫對了就會很像。

❷圓臉 ▶ ❸飽滿穩重 ▶ ❹普通 ▶ ❺細長 ▶ ❻長臉

❶橫長

雖然也是圓臉，但要特別強調膨潤的臉頰，常用於想讓人物變形時。

決定好位置和縱橫比後，下面以龍雀兒為例來解說**描繪的順序**

接著介紹的是決定好位置和縱橫比後要進行的描繪順序。

最重要的是要畫出各個五官的形狀與特徵。

Step **1**	Step **2**	Step **3**	Step **4**
決定好位置和縱橫比	決定髮型	進行位置的微調	畫出五官的特徵

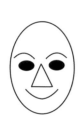

臉部的縱橫比要使用強調細長的⑤。位置稍微偏下型。

畫上做為個人商標的中分髮型和髮帶（髮型請參照P36，輪廓請參照P34）。

由於眉毛和眼睛都比較下垂，所以要調整一下。特徵是鼻子和嘴巴的距離較近。

畫出鬥雞眼和上揚的嘴角就完成了（五官的畫法請參照P32～）！

「位置」與「縱橫比」的關係

決定好臉部的縱橫比後，接著就要決定是上型、下型、內型、外型還是平均型，
以及五官的位置。如果位置相同臉型又接近的話，看起來就會長得很像喔！

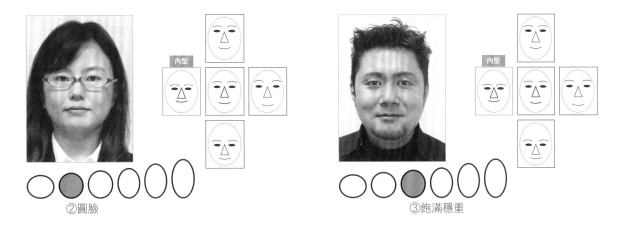

②圓臉　　　　　　　　　　　　　　③飽滿穩重

由女性變成男性的Q版人像畫

 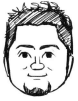 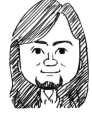 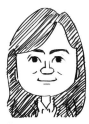

圓臉內型的女性可以
這樣變身！　　　　　　　　　改變髮型　　　畫上鬍子　　　拿掉眼鏡

由男性變成女性的Q版人像畫

飽滿穩重內型的男
性可以這樣變身！　　　　　　　改變髮型　　　拿掉鬍子　　　畫上眼鏡

即使五官稍有不同，變身後的Q
版人像畫還是很像吧！這樣大家
就知道位置和臉部的縱橫比有多
重要了吧！

分析臉部的「位置」和「縱橫比」

觀察額頭的狹窄程度和眼睛的位置，可以知道她是屬於上型的位置，至於臉部的縱橫比則是屬於細長型。

●位置

屬於眼睛的位置較高、額頭狹窄、鼻子較長的上型。

●縱橫比

判斷其為瓜子臉、稍具曲線的細長型。

Step 1
決定好位置和縱橫比

畫出細長臉型，再將臉部五官依照上型位置放好。

Step 2
決定髮型

旁分的長髮，分線稍微偏左。髮尾畫出較長且往內捲的模樣。

Step 3
進行位置的微調

眉毛筆直，眼尾下垂。畫出鼻翼的特徵，嘴角上揚。

Step 4
畫出五官的特徵

充滿特色的嘴唇要整體畫得稍厚一些，強調下眼尾。

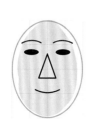 → 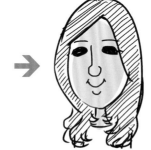 →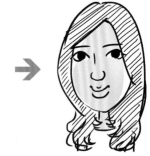

↓

Step 5
進行上色

沿著髮流上色，臉頰和嘴唇要畫上亮色，鼻頭要打亮。

完成！

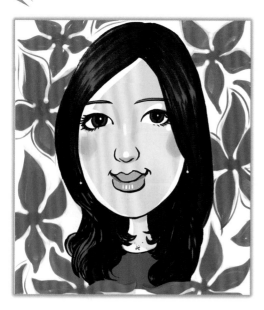

NG
如果畫成下型位置的話……

如果畫成額頭寬廣、眼睛位置在下的話，給人的印象就不一樣了。

就不像了！

 →

分析臉部的「位置」和「縱橫比」

看眼睛和眼鏡的位置就可以知道,比起中心位置都要高出許多。臉型較長、下巴較尖,額頭則是比較狹窄。

位置

特徵是眼睛和眼鏡的位置較高,下巴較長。

縱橫比

下面比起中心位置要長,因此判斷為細長型。

Step 1
決定好位置和縱橫比

畫出細長臉型的縱長輪廓後,再將臉部五官依照上型位置放好。

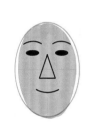

Step 2
決定髮型

決定頭頂的分線,讓瀏海散落下來。兩旁要畫出耳朵和鬢角的位置。

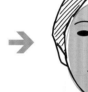

Step 3
進行位置的微調

拉高眉尾和眼尾,畫上眼鏡。畫出鼻子和嘴巴的特徵,臉頰要畫得瘦長一些!

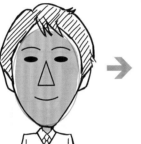

Step 4
畫出五官的特徵

強調粗密的眉毛,嘴角上揚。決定好眼珠的位置,鼻頭、鼻翼要畫得仔細一點。

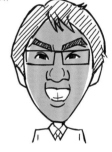

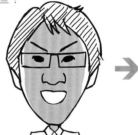

Step 5
進行上色

頭髮和眉毛畫成褐色,臉頰、鼻尖、嘴唇要上色,牙齒和鼻尖要打亮。

完成!

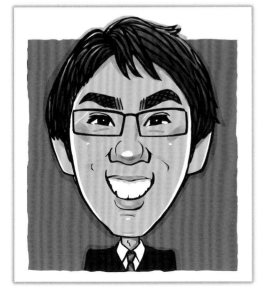

如果畫成下型位置的話……

如果畫成額頭寬廣、下巴短小的模樣,給人的印象就不一樣了。

就不像了!

 ➡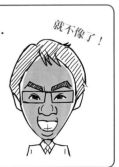

卜型 的畫法

給人宛如小朋友印象般的下型,看起來是充滿親和力的感覺。

分析臉部的「位置」和「縱橫比」

從額頭寬廣、眼睛位置也較接近臉部的中心位置看來,可以知道她是屬於下型常見的、臉部的縱橫比比較接近圓臉的類型。

●位置

除了額頭、眼睛的位置之外,人中較短也是一個特徵。

●縱橫比

看起來雖然像圓臉,但其實是飽滿穩重型。

Step 1
決定好位置和縱橫比

畫出飽滿穩重型的輪廓,將臉部五官放在下型的位置上。

Step 2
決定髮型

長髮往後綁起,髮尾向內捲。沿著輪廓畫上頭頂和瀏海。

Step 3
進行位置的微調

眼睛和眉毛稍微接近外型般地分開一些,眼尾上揚。人中稍微畫短一點。

Step 4
畫出五官的特徵

下唇畫厚一些。眼睛有點偏四角形,調整眉毛的粗細。

 → 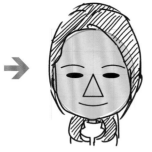 → →

Step 5
進行上色

沿著髮流畫上褐色,眼皮、臉頰、嘴唇畫上粉紅色,鼻梁畫上白色。

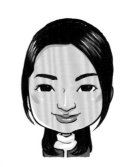

完成!

如果畫成上型位置的話……

如果眼睛位置變高、臉頰之下的範圍變大的話就不像了。

就不像了!

分析臉部的「位置」和「縱橫比」

眼睛的位置幾乎在臉部中央的高度，加上寬廣的額頭，毫無疑問就是下型。在臉部的縱橫比上，因為頗具寬度，所以利用變形畫法設定為橫長型。

● 位置

屬於額頭寬廣、眼睛的位置較低、人中較長的下型。

● 縱橫比

乍看之下是圓臉，但因臉頰膨潤，因此歸類為橫長型。

Step 1
決定好位置和縱橫比

畫出橫長的臉型，將眉眼位置的高度設於中央，下面再放上鼻子和嘴巴。

Step 2
決定髮型

額頭上的瀏海又短又直。掌握正確的髮流，兩旁也別忘了！

Step 3
進行位置的微調

將眉毛和眼睛拉開，兩眼的距離也要分開，兩者皆往下垂。決定鼻頭和鼻翼的位置。

Step 4
畫出五官的特徵

眉毛要畫出曲線，眼睛圓滾滾的，鼻子也要圓，嘴巴則要確實地緊閉。

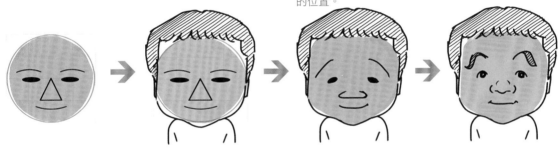

Step 5
進行上色

鼻子加上陰影，以呈現出立體感。鼻頭、臉頰、下巴、頭髮要打亮！

完成！

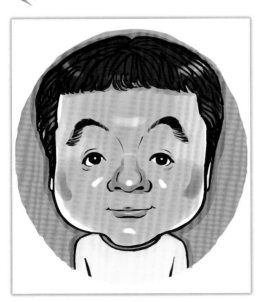

NG

如果畫成上型位置的話……

如果畫成眉眼位置在上方、額頭狹窄的上型就不像了！

就不像了！

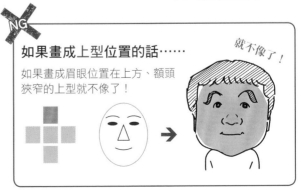

內型 的畫法

重點在於要畫出知性活潑、俐落能幹的感覺。

分析臉部的「位置」和「縱橫比」

內型特有的容貌經常會給人酷酷又知性的印象。可以發現眼鏡和眼睛都比較偏向中央。

● 位置

屬於兩眼間距狹窄、額頭寬廣、下巴較長的內型。

● 縱橫比

臉部的縱橫比幾乎相同,屬於圓臉。

Step 1
決定好位置和縱橫比

畫出圓臉的臉型,將各個五官放在靠近臉部中央的位置上。

Step 2
決定髮型

掌握頭髮分線的位置,瀏海往旁邊撥,也要注意髮量!

Step 3
進行位置的微調

決定眼鏡的位置,眉毛上揚。鼻子和嘴巴的位置稍微調整一下。

Step 4
畫出五官的特徵

畫上鼻孔,雙眼皮的線要靠近眼鏡的上緣。

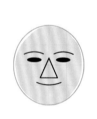 → 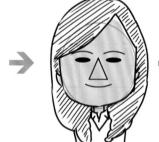 → 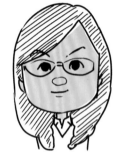 →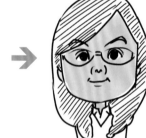

Step 5
進行上色

頭髮沿著髮流上色,臉頰畫上陰影,眼鏡和鼻梁要打亮!

完成!

如果畫成外型位置的話……

眼距分開、人中拉長的話,就沒有酷酷的感覺了。

就不像了!

分析臉部的「位置」和「縱橫比」

兩眼間距狹窄，額頭寬廣，完全符合內型的條件。至於臉部的縱橫比則是屬於均衡的標準型。

●位置

臉部的各個五官不是分佈在輪廓附近，而是集結在中央。

●縱橫比

縱橫比接近圓臉，但額頭則呈方形。

Step 1
決定好位置和縱橫比

臉部的縱橫比很均衡。各個五官要放在靠近中央的地方。

Step 2
決定髮型

表現出頭髮豎立的模樣。髮際的特徵也別忘了。還要畫上鬍子。

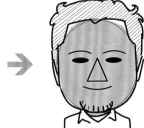

Step 3
進行位置的微調

眉頭深入內側，鼻子的位置稍微往上移，再畫上鼻梁。

Step 4
畫出五官的特徵

眉毛畫出銳角，決定眼睛的形狀和眼珠的位置，鼻孔和嘴巴畫得密合一些。

Step 5
進行上色

為了讓鼻子看起來挺直，在鼻梁的兩側畫上陰影，嘴巴也畫上顏色並打亮。

完成！

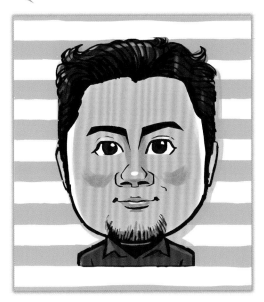

NG

如果畫成外型位置的話……

知性俐落的感覺就變淡了。

就不像了！

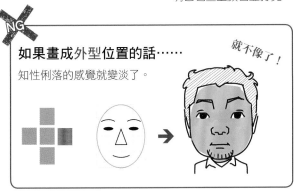

外型的畫法

給人溫和印象的外型要畫出不拘小節的感覺。

分析臉部的「位置」和「縱橫比」

從兩眼的位置和各五官都離輪廓線較近來看,判斷其為外型。臉部的縱橫比可以說是不圓也不太長的普通型。

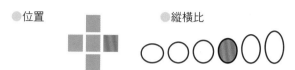

●位置

眼距較開,臉部看起來較寬,因此是外型。

●縱橫比

縱橫比例均衡,判斷為普通型。

Step 1
決定好位置和縱橫比

在普通臉型中,將臉部各五官配置成外型位置。

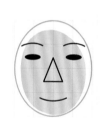

Step 2
決定髮型

瀏海往下,旁邊露出往後綁的頭髮。瀏海的空隙和髮際也要注意。

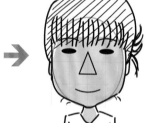

Step 3
進行位置的微調

將嘴巴的位置往上移,畫出在笑的模樣。兩眼分得更開一些。人中畫短一點。

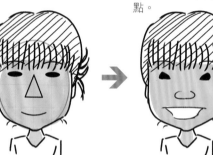

Step 4
畫出五官的特徵

鼻頭畫圓,眼珠放在有點鬥雞眼的位置上,也別忘了畫上被瀏海擋住的眉毛。

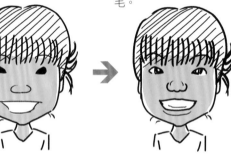

Step 5
進行上色

兩眼之間不要畫上陰影。往下垂的瀏海也要上色。

完成!

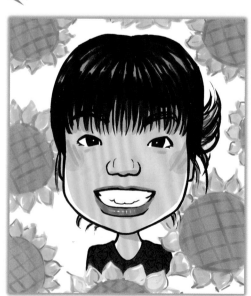

NG 如果畫成內型位置的話⋯⋯

光是將眼睛位置移向中央,給人的印象就完全不一樣了!

就不像了!

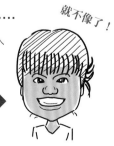

分析臉部的「位置」和「縱橫比」

兩眼分得較開、人中較長，是完全符合外型條件的的男性。臉型則為穩重而有寬度的類型。

● 位置

兩眼分開、臉部寬廣、人中較長的外型。

● 縱橫比

比起普通型，顴骨一帶更為紮實穩重的臉型。

Step 1
決定好位置和縱橫比

畫出稍寬一點的縱橫比，將臉部各五官放在靠近輪廓線的地方。

Step 2
決定髮型

決定頭頂和瀏海的分線，表現出髮量豐厚的模樣。

Step 3
進行位置的微調

眼尾下垂，眉毛上揚。嘴巴的大小和嘴角上揚的程度也要確認一下！

Step 4
畫出五官的特徵

眉毛畫粗一點，上眼皮要垂蓋住眼睛。調整鼻孔和鼻翼、嘴唇的形狀。

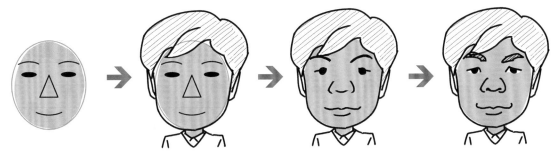

Step 5
進行上色

髮流要上色使其變得明顯。不要畫上太多陰影，比較能彰顯外型的特徵。

完成！

NG

如果畫成內型位置的話……

眉眼接近、人中畫短的話，看起來就像別人的臉了！

就不像了！

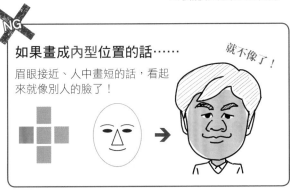

分析臉部的「位置」和「縱橫比」

這種類型的特徵是：兩眼間隔一隻眼睛的寬度，人中長約一片嘴唇的厚度，鼻子不長也不短，而且臉型也不會太大或太小。

● 位置

各個五官均衡配置的平均型。

● 縱橫比

縱橫比均衡良好的普通型。腮幫子處比較寬。

Step 1
決定好位置和縱橫比

在縱橫比剛剛好的普通型輪廓上，協調地配置臉部各五官。

Step 2
決定髮型

為鮑伯頭的髮型。要仔細畫出均衡的髮量。

Step 3
進行位置的微調

眉毛位置稍微上移，嘴巴的位置也稍微上移。調整各五官的形狀。

Step 4
畫出五官的特徵

畫出雙眼皮和尖鼻頭。調整嘴唇的厚度和嘴角的形狀。

Step 5
進行上色

鼻梁畫上陰影，臉頰打亮，做出立體感。嘴唇也要上色！

完成！

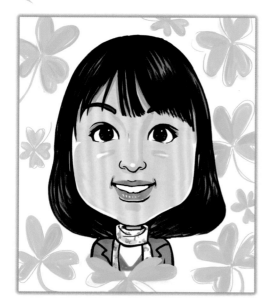

NG

就不像了！

如果畫成複合型（參照P30）**位置的話……**

以上型加內型的複合型來畫，臉部的平衡感就不一樣了。

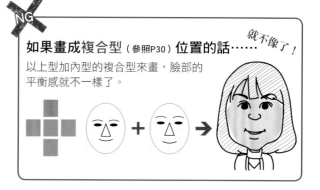

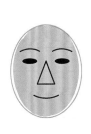

分析臉部的「位置」和「縱橫比」

臉部的各五官和輪廓線的
距離剛剛好。瀏海筆直，
臉型可視為細長的橢圓
形。

● 位置

臉部各五官之間的距離
剛剛好。

● 縱橫比

臉型為不長也不短、不圓也
不細的普通型。

Step 1	Step 2	Step 3	Step 4
決定好位置和縱橫比	決定髮型	進行位置的微調	畫出五官的特徵

畫出均衡良好的臉部縱橫比，以剛剛好的距離感來配置臉部的各五官。

判斷頭頂和瀏海的形狀以及整體的髮量，耳朵也要仔細地畫上。

似乎沒必要再調整位置了。只調整眼睛和嘴巴的大小即可。

眼睛畫成明亮有神的雙眼皮，調整眉毛的形狀。將圖中右邊的嘴角上揚一些。

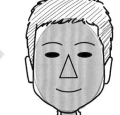

Step 5

進行上色

額頭畫上頭髮的陰影，鼻梁也畫上陰影，表現出臉部的立體感。眼睛要打亮。

完成！

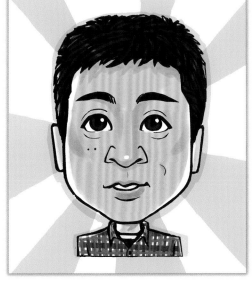

NG

就不像了！

如果畫成複合型（參照P30）**位置的話⋯⋯**

外型加下型的複合型。嘴角一上揚，整個感覺就不對了。

「位置式」複合型 與 變則型 的畫法

例1
複合型

●位置

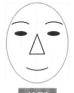

外型 + 下型

基本為下型,但眉眼為外型。

複合型

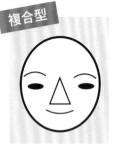

臉部的縱橫比為飽滿穩重型。

再仔細看其特徵

鼻子圓圓的,有一種像是小朋友的感覺。

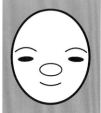

完成!

例2
複合型

●位置

內型 + 外型

眼鏡讓兩眼的間距看起來較近,人中較長。

複合型

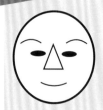

臉部的縱橫比為飽滿穩重型。

再仔細看其特徵

眉毛較粗,表現出活力充沛的感覺。

完成!

即使是無法歸類在位置基本型的複合型和變則型，
只要掌握基本畫法就不會有問題！

●位置

內型

基本為內型，但
人中為較長的變
則型。

再仔細看其特徵
人中較長，各五官較小。

變則型

臉部的縱橫比為
普通型，腮幫子
較寬。

完成！

●位置

平均型

臉型較長，臉部正
中央的面積較寬。

再仔細看其特徵
各五官都頗大。下垂
眼看來很溫柔。

變則型

臉部的縱橫比為細
長型。

完成！

輪廓、髮型、眼睛、眉毛、鼻子、嘴巴

用「五官的配置」來輕鬆完成

在第1章了解位置式Q版人像畫的基本畫法後，接著就要來熟練「輪廓」、「髮型」、「眼睛」、「眉毛」、「鼻子」、「嘴巴」等各部位的五官畫法了。請仔細觀察五官每個部位的形狀，各自加以組合，就能畫出活靈活現的輪廓、髮型、眼睛、鼻子、嘴巴、眉毛了！

輪廓
▶P34～

髮型
▶P36～

眼睛
▶P38～
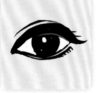

眉毛
▶P40～

鼻子
▶P42～

組合
Q版人像畫

第**2**章

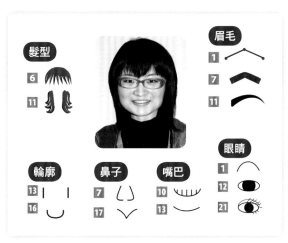

髮型

6

11

眉毛

1

7

11

輪廓

13

16

鼻子

7

17

嘴巴

10

13

眼睛

1

12

21

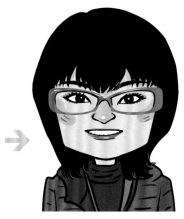

分析各個五官，並依照位置式加以組合，Q版人像畫就完成了。▶P46〜

使用法　第**1**章　第**2**章　第**3**章　第**4**章　第**5**章

把描繪對象臉部的「輪廓」、「髮型」、「眼睛」、「眉毛」、「鼻子」、「嘴巴」分別加以觀察。每個五官再分成幾個部位，仔細觀察其形狀。只要將上述部位的形狀選擇最接近的加以組合，就能完成每個五官了。再將這些五官依照位置式基本型來配置，Q版人像畫就大功告成了。

嘴巴 ▶P44〜

輪廓

臉型在描繪Q版人像畫時是非常重要的。重點在於要
將千差萬別的各個臉部依照部位區分開來畫。

輪廓的基礎

臉部是由額頭、臉頰、腮幫子和下巴這4個部位組合而成的。
先將每個部位分開來畫,最後組合在一起就行了。

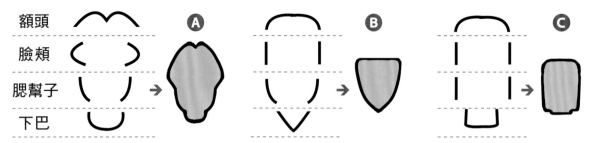

額頭
臉頰
腮幫子
下巴

特別要注意的是畫額頭時必須要掌握髮際的特徵。將各個部位組合在一起,如ABC一樣描繪輪廓;
此外,依臉型大小來改變縱橫比也是很重要的。

部位

在此將各個部位主要的基本型分別以5例來做介紹。
請仔細觀察,找出最接近的形狀來畫吧!

	1	2	3	4	5
額頭	額頭寬廣的人常見的形狀	髮際顯得非常整齊	髮際的兩側比較高	髮際呈現漂亮的美人尖	太陽穴的部分極具特色
	6	**7**	**8**	**9**	**10**
臉頰	圓潤飽滿的臉頰	輪廓銳利的臉頰	臉部寬度呈筆直狀的臉頰	顴骨分明的臉頰	偏瘦的人較常見的形狀
	11	**12**	**13**	**14**	**15**
腮幫子	往下巴漸漸縮小	亦即俗稱正三角臉的形狀	腮幫子呈直線型	腮幫子明顯而發達	臉頰消瘦而細長的類型
	16	**17**	**18**	**19**	**20**
下巴	線條圓弧的普通型	尖細銳利的線條	方正穩重的線條	下巴末端有凹陷	下巴大而戽斗

組合

下面介紹將 4 個部位組合起來的範例。
將左頁各數字的部位組合起來，就完成下面的輪廓了！

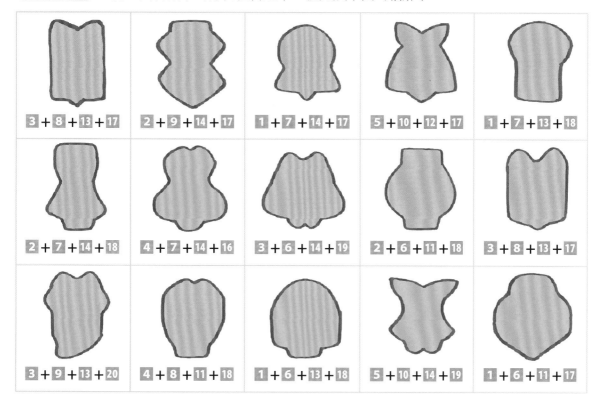

Q版人像畫範例

畫出 4 個部位，再各自組合起來，調整縱橫比，
就完成做為Q版人像畫基礎的輪廓了。

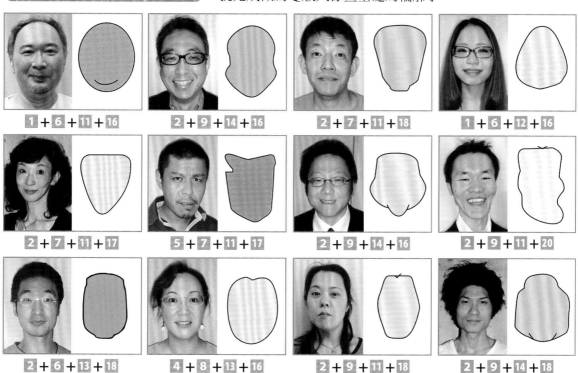

髮型

光是髮型就能自由變化出各種形狀，但重點只有「頭頂」、「瀏海」、「髮尾」這3個部位以及髮量而已。此外，髮流的整理也很重要！

髮型的基礎

請看頭頂、瀏海和髮尾這3個部位。
在各自仔細觀察的同時也要注意耳朵是否有露出來等等。

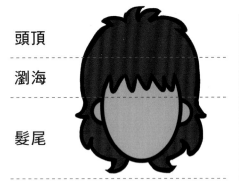

頭頂
瀏海
髮尾

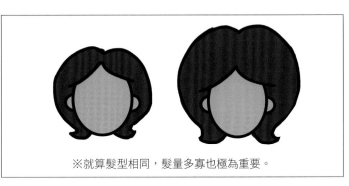

※就算髮型相同，髮量多寡也極為重要。

部位

首先要確認頭頂和瀏海。如果是女性，髮尾的表現則極為重要；男性的話，還要注意耳朵和鬢角等。

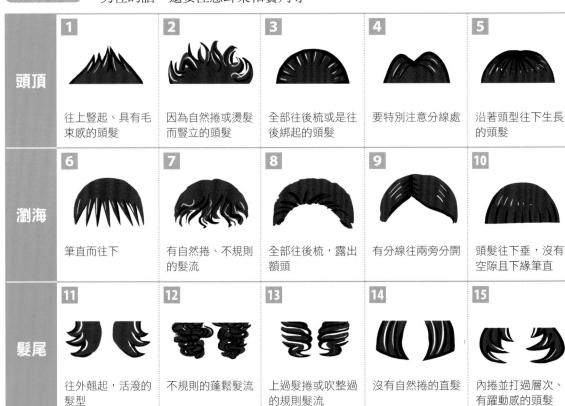

	1	2	3	4	5
頭頂	往上豎起、具有毛束感的頭髮	因為自然捲或燙髮而豎立的頭髮	全部往後梳或是往後綁起的頭髮	要特別注意分線處	沿著頭型往下生長的頭髮
	6	7	8	9	10
瀏海	筆直而往下	有自然捲、不規則的髮流	全部往後梳，露出額頭	有分線往兩旁分開	頭髮往下垂，沒有空隙且下緣筆直
	11	12	13	14	15
髮尾	往外翹起，活潑的髮型	不規則的蓬鬆髮流	上過髮捲或吹整過的規則髮流	沒有自然捲的直髮	內捲並打過層次、有躍動感的頭髮

下面介紹只組合髮型的例子。光是如此給人的印象就會大大不同（為了方便讀者了解，所有的輪廓都相同）！

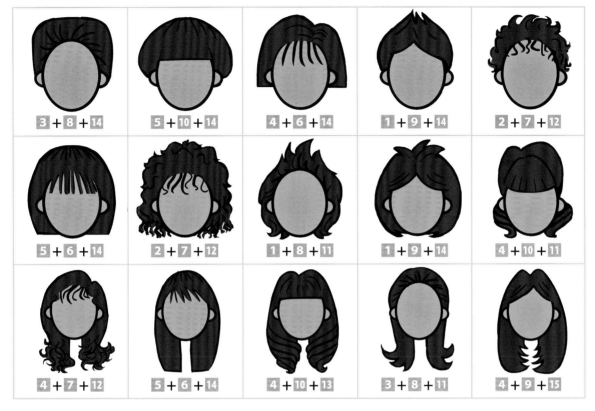

Q版人像畫範例 髮型組合好後，再配上前項說明過的「輪廓」加以組合，Q版人像畫最重要的地基就完成了！

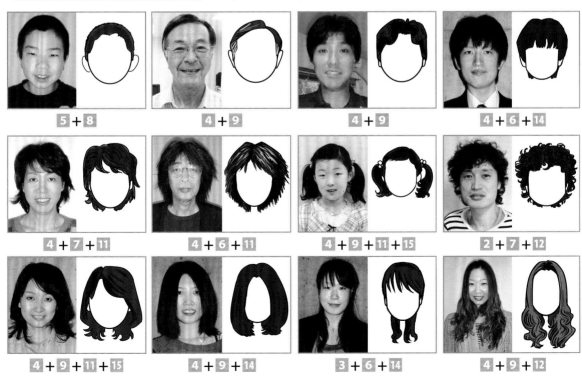

37

眼睛

在呈現容貌的印象及表現感情上，是很重要的五官之一。
畫的時候也要注意臉部的平衡及大小喔！

眼睛的基礎

各部位的形狀、眼皮的角度、虹膜的大小等等，
有許多需要仔細觀察的地方。請一個個來加以確認吧！

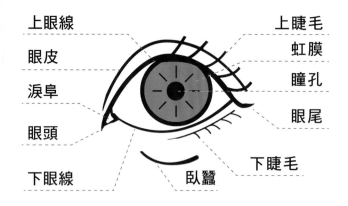

上眼線
眼皮
淚阜
眼頭
下眼線
上睫毛
虹膜
瞳孔
眼尾
下睫毛
臥蠶

在描繪眼睛時，最重要的就是要看清楚上眼線的頂端是在靠近眼頭還是眼尾的哪個位置上。此外，眼白和瞳孔的分量也要注意。畫輪廓線時，上面畫粗一點、下面畫細一點，看起來就會很自然了。

部位

下面介紹要將這6個部位畫成Q版人像畫時的重點。
不要整體漠然地看過而已，每個地方都要仔細地觀察好後再畫。

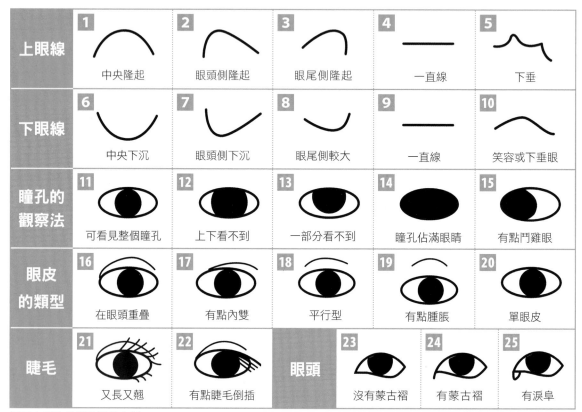

	1	2	3	4	5	
上眼線	中央隆起	眼頭側隆起	眼尾側隆起	一直線	下垂	
	6	7	8	9	10	
下眼線	中央下沉	眼頭側下沉	眼尾側較大	一直線	笑容或下垂眼	
	11	12	13	14	15	
瞳孔的觀察法	可看見整個瞳孔	上下看不到	一部分看不到	瞳孔佔滿眼睛	有點鬥雞眼	
	16	17	18	19	20	
眼皮的類型	在眼頭重疊	有點內雙	平行型	有點腫脹	單眼皮	
	21	22		23	24	25
睫毛	又長又翹	有點睫毛倒插	眼頭	沒有蒙古褶	有蒙古褶	有淚阜

※圖中畫的是照片裡的右眼。

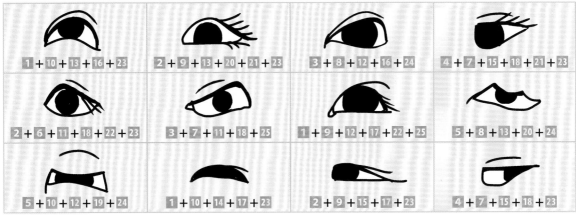

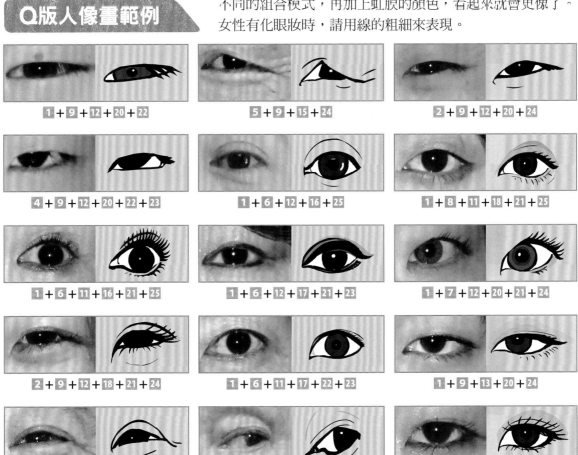

組合 部位要組合的項目越多，組合出來的種類也會越多。
因為眼睛可以表現出各種表情，所以請務必要仔細觀察。

※編號有多有少是依有無睫毛而定。

Q版人像畫範例 不同的組合模式，再加上虹膜的顏色，看起來就會更像了。
女性有化眼妝時，請用線的粗細來表現。

眉毛

眉毛是短毛的集合體，要掌握整體的感覺來畫出形狀和粗細。眉毛的濃密或稀疏就要靠顏色的濃淡和線條的疏密來表現。

眉毛的基礎

眉毛是從臉部中央往外側生長的。在形狀上要注意的有3點，分別是眉頭、眉峰和眉尾的位置。

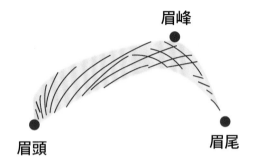

眉峰

眉頭　　　　　眉尾

3點中最需注意的是眉峰的位置。除了高度之外，判斷其較靠近眉頭或眉尾的哪一處也會深深影響到相似與否。請仔細觀察眉毛的流向，確實地掌握畫法吧！

部位

首先要決定的是最重要的眉峰的位置，另外在形狀、粗細和濃淡上也要注意，以表現出其特徵。

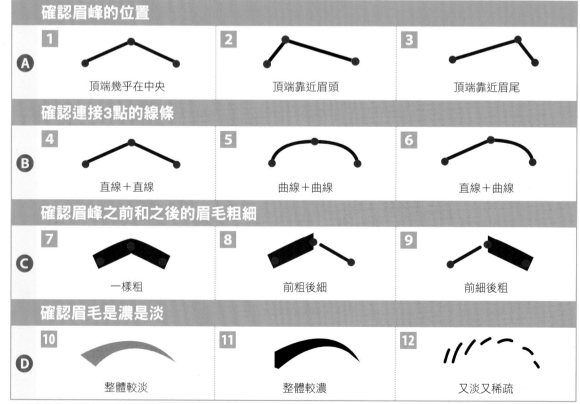

確認眉峰的位置		
A 1 頂端幾乎在中央	2 頂端靠近眉頭	3 頂端靠近眉尾
確認連接3點的線條		
B 4 直線＋直線	5 曲線＋曲線	6 直線＋曲線
確認眉峰之前和之後的眉毛粗細		
C 7 一樣粗	8 前粗後細	9 前細後粗
確認眉毛是濃是淡		
D 10 整體較淡	11 整體較濃	12 又淡又稀疏

※圖中畫的是照片裡的右眉毛。

依照部位和表現手法的組合，可以畫出多樣化的表情。
也可以用粗細和濃淡來畫分出男性和女性。

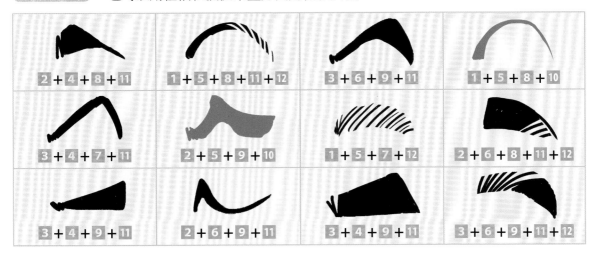

Q版人像畫範例

掌握形狀和粗細、濃淡等基本構造後，還要注意眉毛的流向和顏色，就可以畫出更相像的作品了。

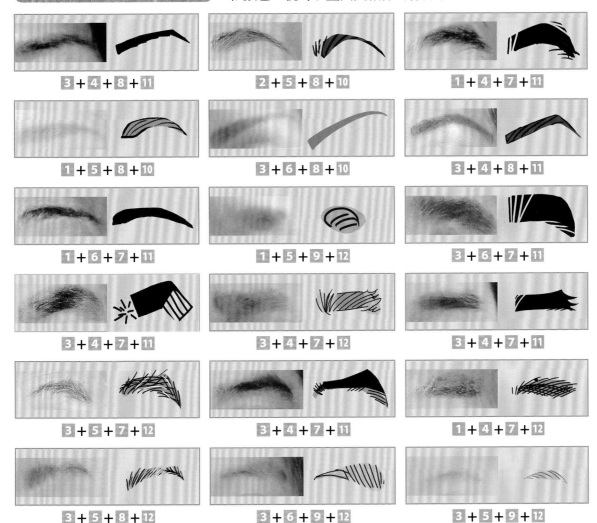

鼻子

鼻子雖然位於臉部中心且具有立體感，但卻不像眼睛那樣有明確的框線。由於出乎意料地複雜難畫，請務必仔細觀察。

鼻子的基礎

鼻梁、鼻翼、鼻柱、鼻頭的形狀、可否看見鼻孔等等，構成該形狀的要素劃分得非常細。

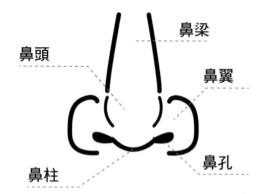

鼻梁
鼻頭
鼻翼
鼻柱
鼻孔

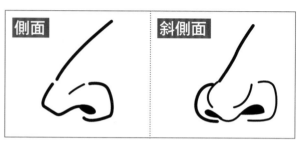

側面　　斜側面

高鼻子或鼻梁起節的鼻子，從側面或斜側面來畫比較容易表現，會更加寫實。

部位

從眼頭向嘴角，觀察鼻梁、鼻頭、鼻柱、鼻翼和鼻孔。
特徵是有些人會沒有或是看不見某些部位。

鼻梁	1 高而挺直的鼻梁	2 鼻根處較狹窄	3 鼻梁略低	4 起節的鼻梁	5 沒有
鼻翼	6 圓形	7 燒瓶形	8 心形	9 角形	10 沒有
鼻孔	11 圓形朝上	12 有點被鼻柱遮住	13 一般形	14 半圓形朝上	15 看不見

鼻柱			鼻頭		
16 圓形	17 尖銳	18 平坦	19 豐隆明顯	20 又膨又圓	21 骨感

將各個部位的形狀組合在一起，就能表現出個性十足的鼻子了。
即便只畫正面，也有這麼多變化喔！

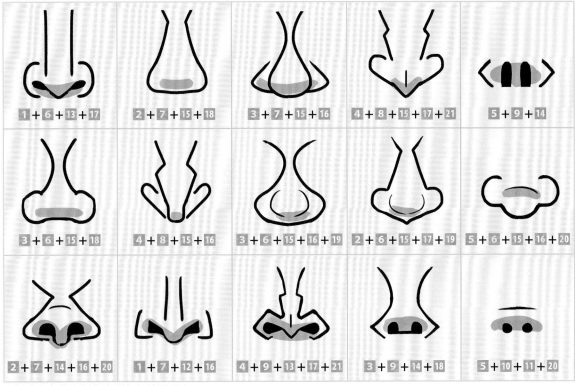

※編號有多有少是依鼻頭有無特徵而定。

Q版人像畫範例

為了提高作品完成度，不妨進行上色，
並且參考斜側面的畫法，掌握Q版人像畫的訣竅吧！

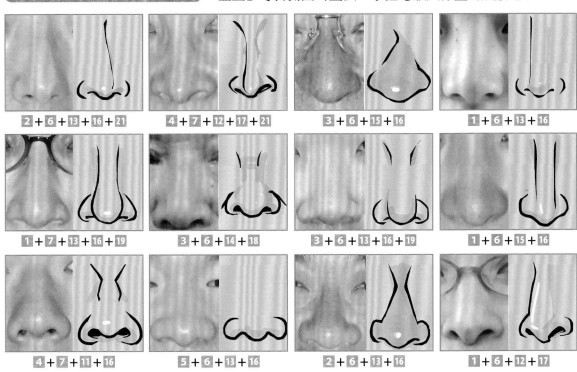

嘴巴

在臉部五官中最常活動的嘴巴，依照表情而異，會呈現出各式各樣的形狀。不妨以照片等靜止的模樣來描繪吧！

嘴巴的基礎

在閉口狀態下描繪時，重點在於中間重疊的線條；而在張口狀態下描繪時，重點則在於牙齒的畫法。

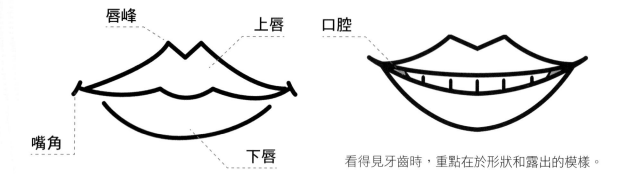

唇峰　上唇　口腔

嘴角　下唇

看得見牙齒時，重點在於形狀和露出的模樣。

部位

上唇、下唇和中間重疊的地方要各自以線條來表現。
牙齒可以一顆一顆來畫，或是掌握整體的感覺來描繪。

	1	2	3	4
上唇	沒有唇峰的形狀	和緩的山形	明顯突起	略微凹陷
	5	**6**	**7**	**8**
中間重疊的線條	幾乎為一直線	好像在笑的形狀	上唇中央有唇珠	上唇中央突出
	9	**10**	**11**	**12**
牙齒	齒列呈放射狀	齒列整齊美觀	門牙略微突出	有虎牙
	13	**14**	**15**	**16**
下唇	一般形	豐厚	中央凹陷	小而美
	17	**18**	**19**	**20**
嘴角	不明顯	緊閉	呈現圓形	呈現箭頭形

組合　雖然各個部位都是用線條來表現的，但組合起來就能成為具有立體感的嘴巴圖案。畫的時候要注意厚度和大小喔！

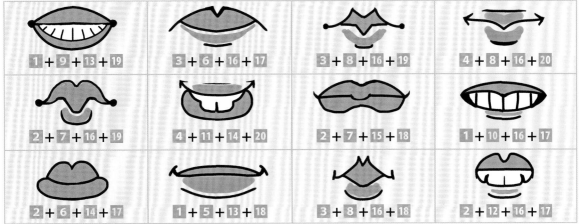

※閉口時要挑選「中間重疊的線條」的編號，張口時則要挑選「牙齒」的編號。

Q版人像畫範例　上唇和下唇的平衡也很重要。張口時會露出牙齒，看起來比較立體。在嘴唇上打亮看起來會更生動。

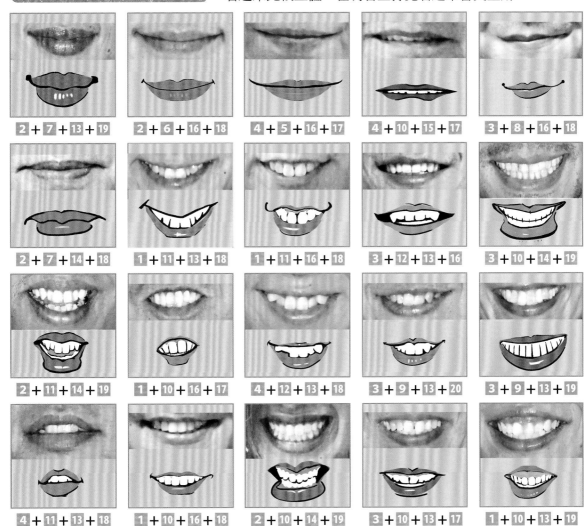

組合「五官」

前面已經介紹過臉部各五官的特徵和觀察法了，接下來要實際組合各個五官，製作Q版人像畫。請做為活用方法的參考吧！

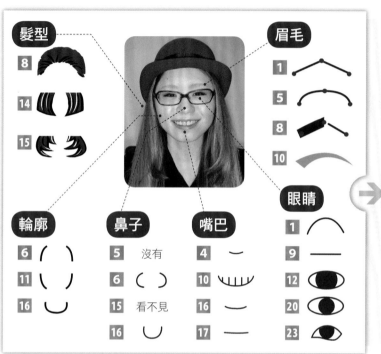

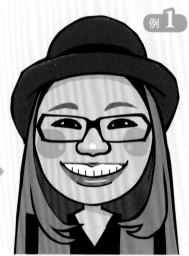

為頭髮內捲而整齊的複合型。先預想好被帽子遮住的髮際處，將五官配置成下型。

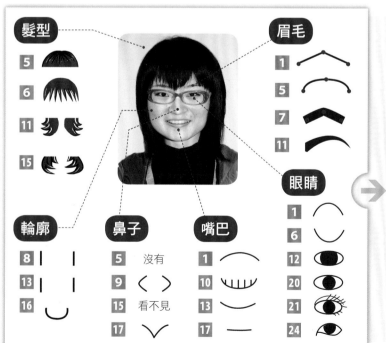

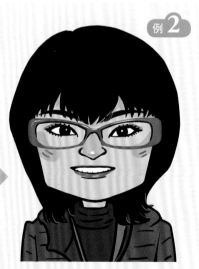

即使被瀏海擋住，還是可以看出眉毛相當靠近內側，要仔細觀察其形狀。以內側為基礎來畫。

※部位表裡的眼睛和眉毛為照片中的右眼和右眉毛。

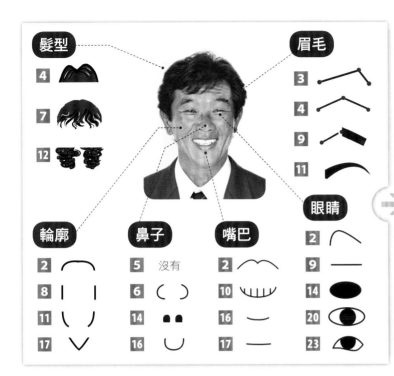

髮型
4
7
12

眉毛
3
4
9
11

輪廓
2
8
11
17

鼻子
5　沒有
6　()
14
16

嘴巴
2
10
16
17

眼睛
2
9
14
20
23

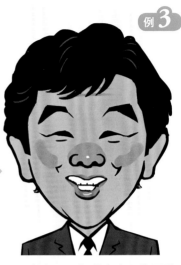

例 3

眉尾較粗，要調整角度。位置雖然為平均型，但眼睛要稍微畫垂一點，強調笑容滿面的樣子。

請仔細觀察，選擇最接近各部位的形狀來畫。只要調整長短和大小，再依照位置加以組合就完成了！

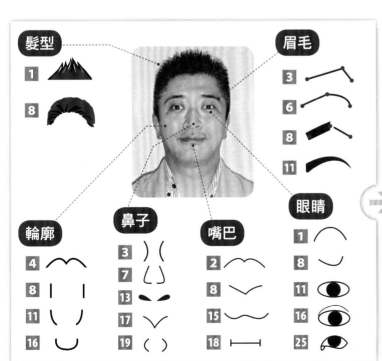

髮型
1
8

眉毛
3
6
8
11

輪廓
4
8
11
16

鼻子
3
7
13
17
19

嘴巴
2
8
15
17
18

眼睛
1
8
11
16
25

例 4

充滿特色的眼睛要畫得大一點。位置以外型為基礎。嘴巴畫出嘴角，呈現緊閉的感覺。

婚禮的迎賓板、長壽祝賀、結婚紀念日、生日、夏日問候等等

來描繪「紀念日Q版」

「紀念日Q版人像畫」不僅要畫得像，還要將對於重要日子的紀念或是對畫中人的心意也畫入其中。首先要介紹的是什麼時候適合畫「紀念日Q版人像畫」，以及它有什麼樣的畫法。可以畫給自己，也可以將畫好的作品當作送人的禮物。請盡情拓展Q版人像畫的世界吧！

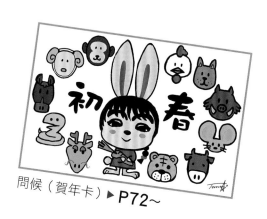

問候（賀年卡）▶P72～

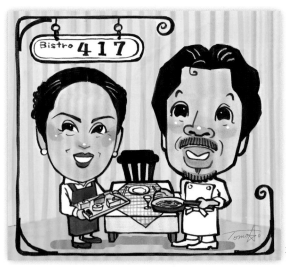

祝賀（開店祝賀）▶P58～

「人像畫」吧！

紀念日（入學典禮）▶P67～

婚禮（迎賓板）▶P52～

使用法　　第1章　　第2章　　**第3章**　　第4章　　第5章

依照「婚禮」、「祝賀」、「紀念日」、「問候」等各種情況，刊載了各個紀念日的Q版人像畫。不僅是Q版人像畫本身，就連構圖和背景的畫法、留言和日期的寫法等，這些在繪製紀念日Q版人像畫時必備的要素也能一目瞭然。第5章起（P84～）為各位讀者準備了只要畫上臉部就能完成的模板，敬請加以活用。

模板集▶P84～
（爬行紀念日▶P91）

49

什麼是「紀念日Q版人像畫」

紀念日Q版人像畫可以說是「快樂的紀念日」的Q版人像畫。像是結婚紀念日、生日、家中小寶貝首次爬行的日子、開始交往3個月的紀念日等等，將這類想要深刻烙印在心底的快樂事情畫上不同的情境，再加上幾句話來完成一幅畫。請畫出光是看著就能讓人被幸福感包圍的畫吧！

描繪Q版人像畫

請回想一下。在你出生之後第一次畫的人像畫，是不是母親的畫呢？沒錯，就是因為喜歡這個人，我們才會去畫對方的人像畫。首先，就以位置式畫法來畫出Q版人像畫吧！

做成紀念日Q版人像畫

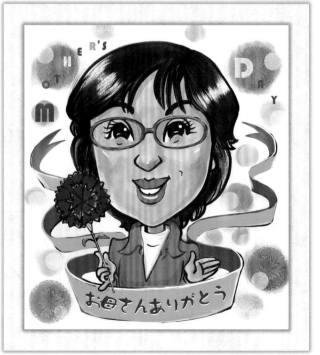

不僅是單純畫出人像畫而已，還要將對畫中人喜愛的心情也融入其中，這就是紀念日Q版人像畫的特徵。另外還要在背景畫上各種情境，或是以感謝的心情加上幾句話等等，這樣才算得上是一幅紀念日Q版人像畫。

在☆第5章裡，為各位讀者準備了可以輕鬆畫出紀念日Q版人像畫的「模板」。只要加上人像畫和幾句話，就能完成紀念日Q版人像畫了，敬請加以活用。

在☆P92有模板喔！

紀念日Q版人像畫的樂趣

在熟練畫出生動的人像畫技巧之前，還有一項特殊的樂趣，那就是要抱著對畫中人「感謝」或「祝賀」的心情來作畫。倒不如說這才是紀念日Q版人像畫的樂趣所在。配合紀念日，畫出最喜歡的人，或是為了傳達自己特殊的心意而畫……紀念日Q版人像畫不僅是家人或朋友間的溝通橋樑，也可以說是給最喜歡的人的情書。因此，畫好後請務必要送出去，對方一定會很高興的！

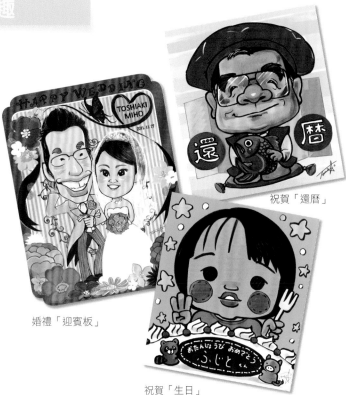

祝賀「還曆」

婚禮「迎賓板」

祝賀「生日」

婚禮

將紀念日Q版人像畫做成迎接賓客的迎賓板，婚禮或喜宴一定更能讓人印象深刻。此外，做成送給父母的致謝板，不但可以傳達感謝的心情，還能做為特殊的紀念。

▶▶▶ P52

祝賀

最代表性的就是長壽和結婚紀念日的祝賀。從生產到參拜神社、七五三等，配合小朋友的成長留下紀念日Q版人像畫也很有趣。當然，也可以利用在新居祝賀或開店祝賀上喔！

▶▶▶ P56

紀念日

入學典禮或畢業典禮、成人式、第一次的鋼琴發表會或是運動比賽的勝利紀念等等，會留下回憶的紀念日不勝枚舉。在退職紀念板上畫下Q版人像畫，或是做為開始某項興趣的紀念也很不錯呢！

▶▶▶ P66

問候

賀年卡或夏日問候、聖誕卡等，在季節性的問候卡上加入紀念日Q版人像畫，對方收到一定會很高興。也可以順便向祖父母或親戚報告一下家中小孩目前正熱衷在什麼事情上。

▶▶▶ P72

用Q版人像畫來帶領賓客進入會場

迎賓板

和服 | 能夠表現出日本傳統文化優點的和服。
也能在幸福中透露一股莊嚴的氣氛。

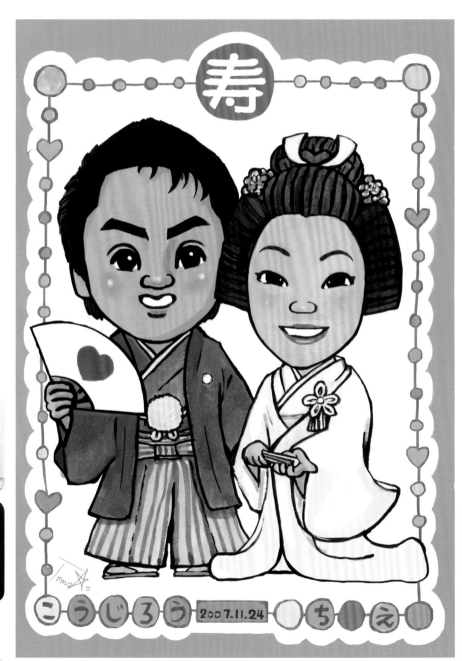

描繪重點 由於新娘的髮型和平常不同，梳的是日式髮型，因此要注意和輪廓間的平衡。
也別忘了要附上兩人的名字和當天的日期。☆請參照P86的模板。

畫大幅一點,放在結婚典禮或喜宴會場的入口迎接賓客的到來。
只要有兩人的Q版人像畫,賓客就能一目瞭然。可以營造出歡樂的氣氛。

洋裝

燕尾服和白紗禮服可以表現出華麗的氣氛。
特別推薦用於年輕人較多的婚宴場合。

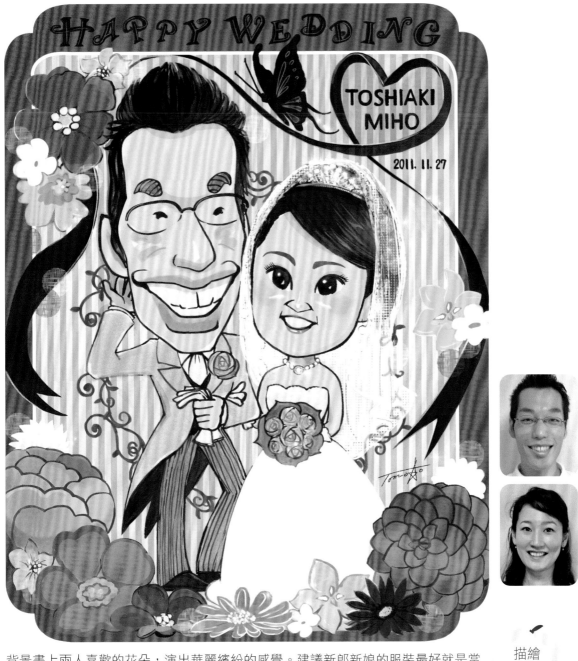

背景畫上兩人喜歡的花朵,演出華麗繽紛的感覺。建議新郎新娘的服裝最好就是當
日穿著的服裝。☆請參照P87的模板。

描繪
重點

畫出感謝的心情

致謝板

雙親 | 先畫出喜宴的氣氛，之後再補上感謝的語句贈與父母；或是事先就畫好，用來代替致贈的花束也很不錯。

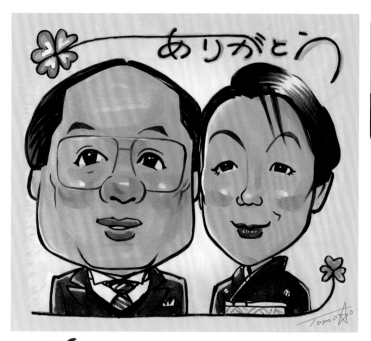

描繪
重點

為了表達出喜宴的氣氛，服裝要直接畫出來。如果有收到花束或誕生熊※，不妨一併畫上，並加上幾句話。☆請參照P88的模板。

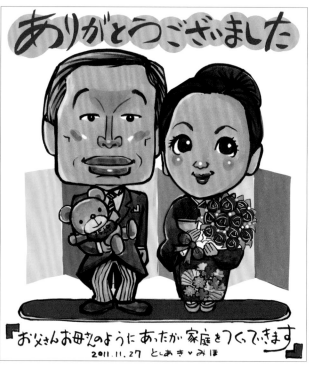

※「誕生熊」是指和嬰兒出生時體重相同的小熊布偶，也稱為「體重熊」。

這是在結婚時送給雙親的紀念板。將感謝父母養育之恩的心情畫入其中，
可以在婚禮當天致贈，也可以等之後畫出喜宴當時的氣氛再致贈。

和雙親一起

結婚成家時，為了避免雙親覺得寂寞，
也附上新人自己的Q版人像畫。

將新郎新娘的臉用
♥框起來，一同畫
入父母的Q版人像
畫裡吧！

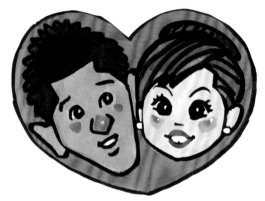

描繪
重點

和雙親的 Q 版人像畫，
不妨以一起旅行的地點做
為背景。重點就在 4 個人
都要畫上幸福的笑容！

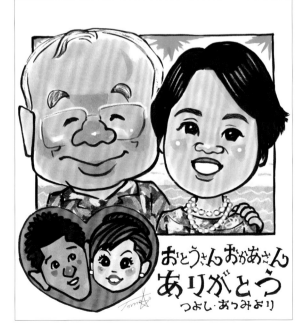

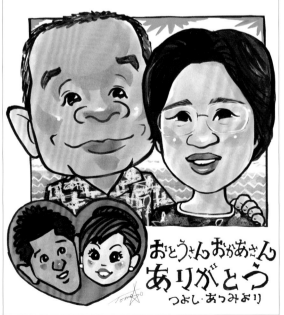

永遠充滿活力！

長壽祝賀

像是要身穿紅色服裝來慶祝的還曆等，將祝壽會的紀念畫下來做為贈禮也很不錯。長輩也可以自己畫，用來當作給晚輩們的回禮。

描繪
重點

紅色的頭巾和背心是一定要的，手上可以拿著象徵喜慶的鯛魚或是花束，背景畫上金色的屏風也很棒。如果連前來祝壽的家人或親戚也一起畫上，就更有紀念價值了。

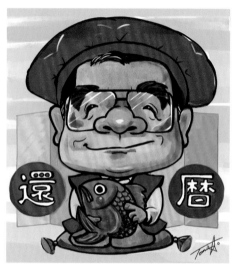

年齡	名稱
61歲	還曆
70歲	古稀
77歲	喜壽
80歲	傘壽
88歲	米壽
90歲	卒壽
99歲	白壽
100歲	紀壽
108歲	茶壽
111歲	皇壽

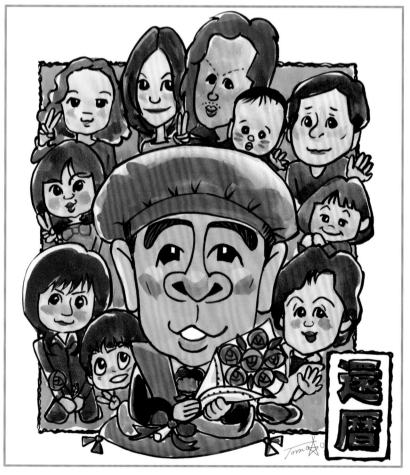

願兩人白頭偕老

結婚紀念日

將對另一半好幾年甚至幾十年間一直陪伴在身邊的感謝心情用紀念日Q版人像畫來表示吧！由孩子或孫子來畫也是很好的紀念禮物呢！

金婚式

描繪
重點

用來象徵金婚式的果然還是要「金色＝GOLD」才行。請畫出金光閃閃的背景吧！直接畫出紀念的年數也非常簡潔有力。

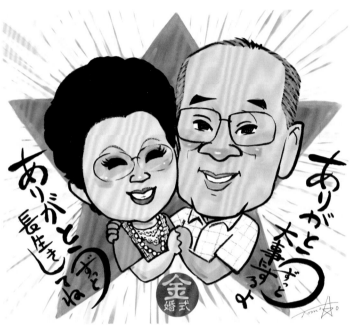

年數	名稱
第15年	水晶婚
第20年	瓷婚
第25年	銀婚
第30年	珍珠婚
第35年	珊瑚婚
第40年	紅寶石婚
第45年	藍寶石婚
第50年	金婚
第55年	綠寶石婚
第60年／第70年	鑽石婚

瓷婚式

開店祝賀

可以當作店內的營業告知，或是在友人開店時做為祝賀。也可以自己畫來裝飾店內或店頭，或是印成宣傳明信片等寄送給顧客。

描繪
重點

為了讓人一看就知道是什麼店，如果是餐廳不妨畫上菜單，若是法國菜餐廳的話，還可以畫上法國國旗等，簡單又明瞭。也可以寫上店名或是地址等。

介紹自己的新家
新居祝賀

可以在雙親、親戚或友人的新居落成時做為賀禮，也可以在自己蓋新房子時用來告知大家。還能當作搬家通知喔！

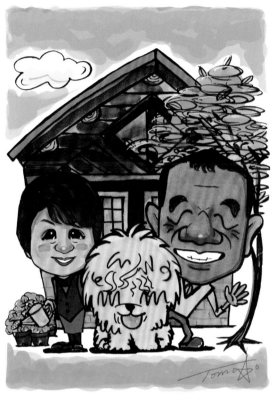

描繪
重點

新家的外觀要盡可能忠實地呈現。建議將寵物也包括在內，畫上家中所有的成員。親筆寫上新家的地址，並附上「歡迎來玩！」之類的訊息，就更有搬新家的味道了。

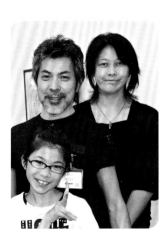
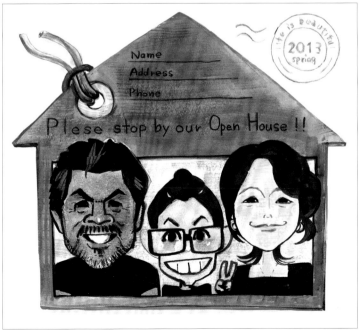

生產祝賀

慶祝家族新成員的誕生，不妨將出生日期也一起畫入Q版人像畫中吧！做為命名或是首次相見的紀念，由祖父母來描繪致贈應該也很不錯呢！

命名

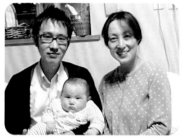

描繪重點

以身為主角的嬰兒為中心，大大地描繪，名字則擺在中間讓人一目瞭然。畫上雙親的笑容和做為背景的鶴和龜，就成為祈願健康長壽的Q版人像畫了。

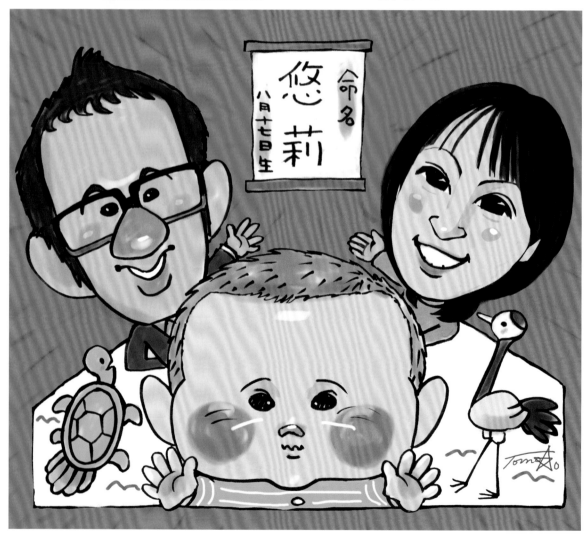

抱孫子

描繪
重點

和寶貝孫子的初相見。此時的主角是爺爺或奶奶，請畫出幸福洋溢的笑容吧！
在旁邊加上一些玩具，看起來就會更可愛了。

用來代替生日卡

生日祝賀

給沒有住在一起的孫子做為慶生的賀禮，對方一定會很高興。或者是由父母畫來送給祖父母，做為小朋友的生日報告也很不錯。

描繪
重點

只有畫一個人時，要多下點工夫好讓年齡一目瞭然。如果是 3 歲的生日，不妨豎起 3 根手指，或是在蛋糕上畫上 3 根蠟燭等等，讓人一看就懂。☆請參照 P90 的模板。

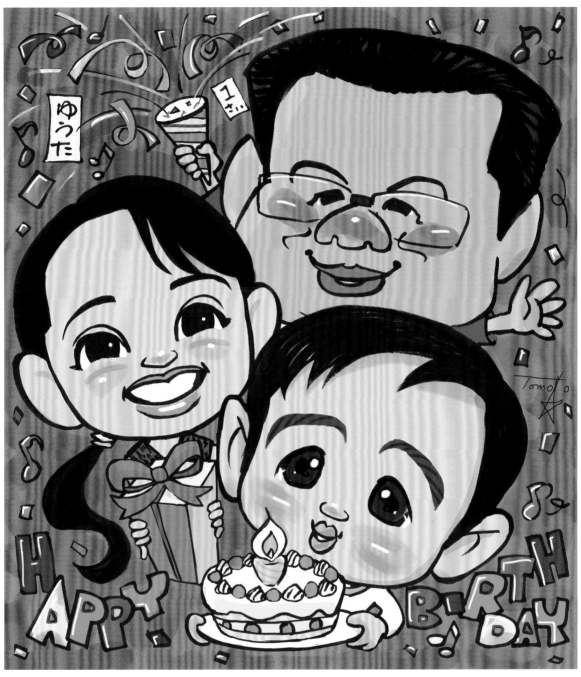

連同雙親一起描繪時，可以用禮物或拉炮來增添色彩，畫出歡樂慶生的感覺。年齡則以蠟燭的根數或直接寫在作品上來表示。

祈願寶貝健康成長

參拜神社

將家族全員一起畫上，
做成祈願嬰兒健康長大的紀念作品吧！

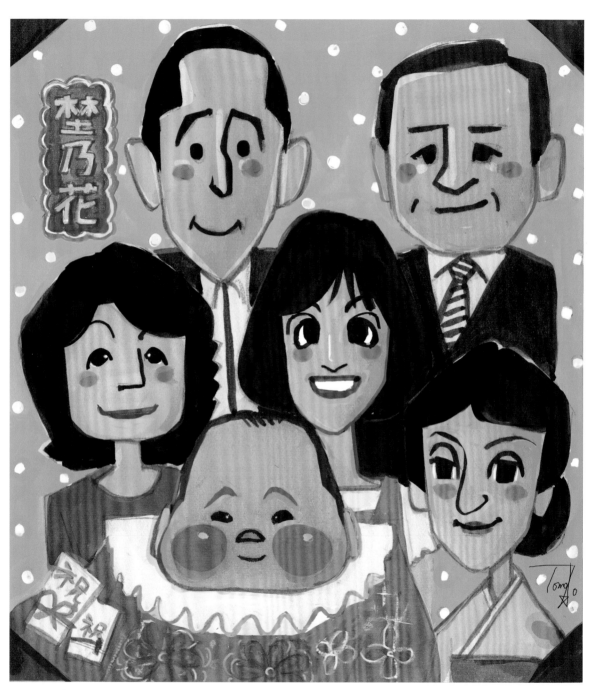

描繪重點

將嬰兒做為主角，先大大地畫出來。雙親和爺爺奶奶則包圍在嬰兒四周，描繪出全家一起溫柔呵護的氣氛。

做為成長紀錄
爬行紀念日

小寶貝開始爬行的那一天，
就用Q版人像畫來向祖父母報告吧！

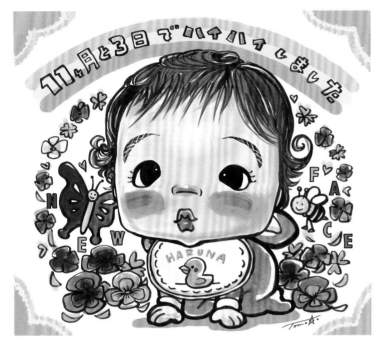

描繪
重點

將幾個月又幾天大時開始
爬行的文字也一起寫在Q
版人像畫中，就能成為絕
佳的紀念。也可以畫成明
信片來寄送。☆請參照
P91的模板。

第一次的正裝打扮
七五三

做為慶祝小朋友健康成長的紀念來畫吧！
不管是兄妹一起還是跟朋友一起都可以喲！

描繪
重點

也可以將正裝打扮的小朋友的表
情畫得比平常再稍微成熟一點。
神社和千歲飴是必不可少的！

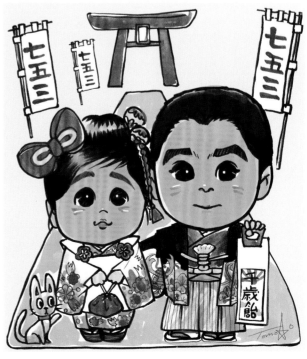

將值得紀念的一天留下鮮明的回憶

成人式

送給踏出成為大人的第一步的孫子或孩子，做為難忘的紀念。

描繪
重點

女性多半穿著振袖和服，因此仔細地描繪服裝就顯得極為重要。髮型和髮飾也要盡可能忠實地呈現。當衣物較為華麗時，背景就要簡單一點。

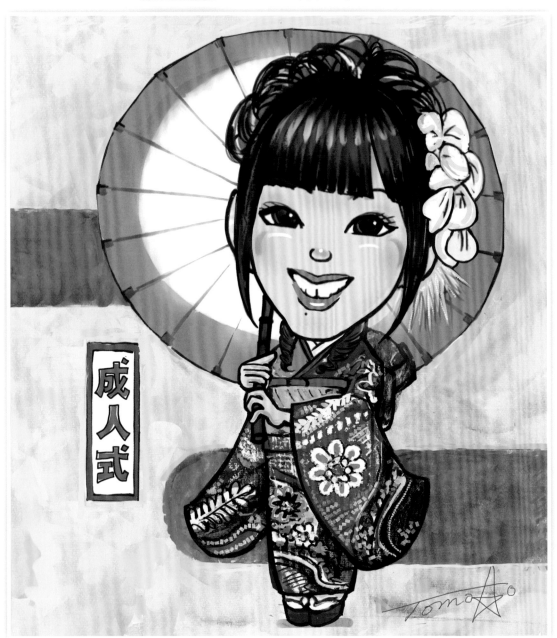

畫出滿心期待的模樣！

入學典禮

向親戚報告家中的小朋友要入學了。如果有制服的話就穿上，也很建議將學校名稱清楚地寫上去。

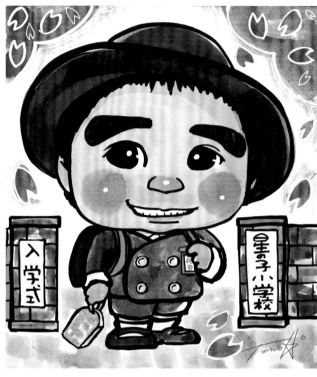

描繪 重點

畫出穿著制服、既緊張又興奮的表情。以入學的學校為背景，用櫻花來表現出季節感。

成為大家的回憶

畢業典禮

除了做為紀念的團體照片之外，如果能畫成Ｑ版人像畫送給大家的話，就更能留下美好的回憶了。

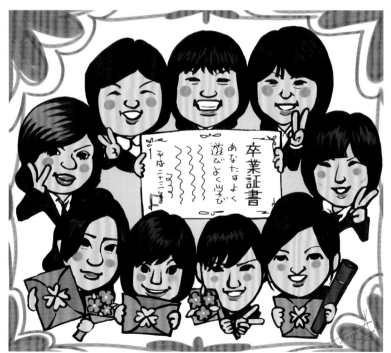

描繪 重點

畫出每個人面帶笑容的表情。就算有人把臉遮住了，也可以好好地畫出來，這就是Ｑ版人像畫厲害的地方！

發表會 & 運動

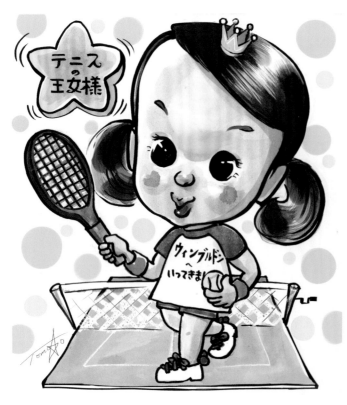

網球

描繪重點

拿著球和球拍、站在網球場上
——這樣的構圖最簡單明瞭了！
如果是奪冠報告的話，請務必畫
上皇冠。

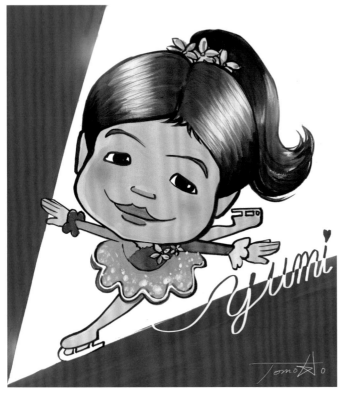

溜冰

描繪重點

頭髮綁起來，穿上花式滑冰的服
裝。背景以銳角分色的方式來呈
現，更能表現出速度感。

要做為孫子或孩子學習才藝的紀錄或成果通知，紀念日Q版人像畫最適合了！
也可以用來為小朋友的發表會或比賽加油打氣。

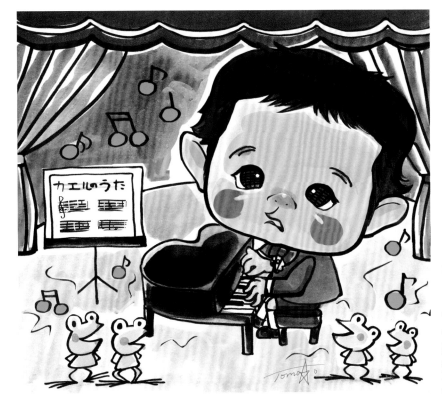

鋼琴

描繪
重點

以發表會的舞台為背景，
用獨奏會的風格來呈現。
如果知道演奏曲目的話，
還可以畫上樂譜，讓畫面
更加熱鬧。

足球

描繪
重點

以活動身體的姿勢來畫，呈現躍
動感。也要注意使用明亮開朗的
色調，並畫出充滿朝氣的感覺。
別忘了要寫上隊伍的名稱喔！

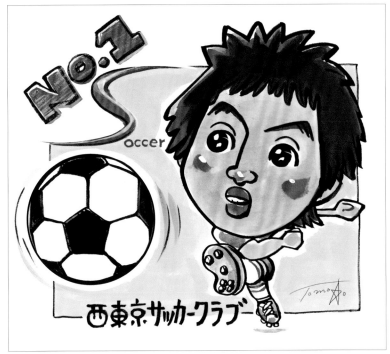

退職祝賀

在大家的留言中央處畫上Q版人像畫，可以讓簽名板看起來更加溫馨！

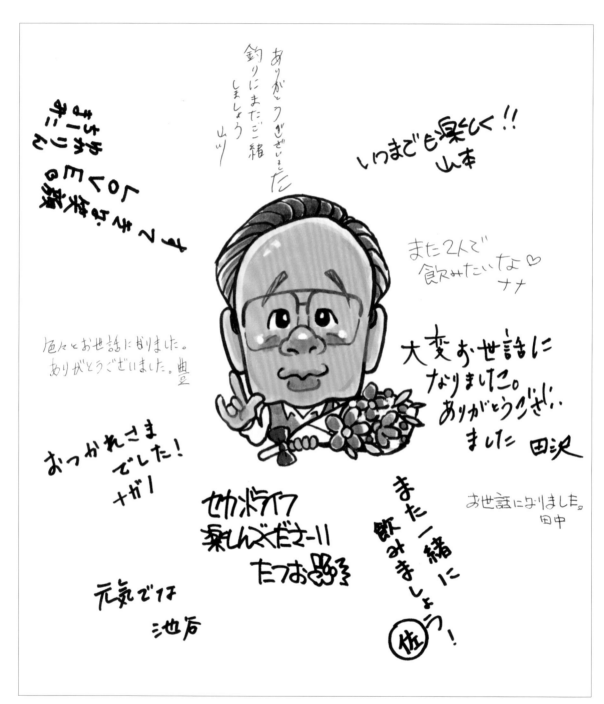

描繪重點

因為四周要給大家留言，所以將Q版人像畫畫在中間。抱著「您辛苦了！」的心情，畫出溫和的表情。也可以稍微畫得年輕一點！

傳達樂趣

興趣

可以向親友報告自己新發現的興趣或是做為「要不要一起來？」的邀約。也可以用來當成一桿進洞的紀念。

高爾夫

描繪
重點

象徵性地畫出青翠的綠地和晴朗的藍空。以立體卡片般的構圖來畫也很有創意。一桿進洞的紀念日期則要稍微下點工夫，寫在高爾夫球上。

編織・書道

描繪
重點

如果是在室內的興趣，可以用和室來表現悠哉閒適的感覺。和感情好的朋友一起入畫吧！描繪表情時，在臉頰處打亮，看起來會更健康年輕。

做出絕無僅有的獨創卡片

賀年卡

畫上象徵正月的風物詩及該年的生肖，
獨創賀年卡就完成了！

描繪
重點

將羽子板的人偶臉部以Q版人像畫的方式來呈現，寫上法文的「Bonne Année（新年快樂）」。畫成十二生肖裡的角色也很可愛。☆請參照P95的模板。

聖誕快樂！並附上Q版人像畫

聖誕卡

將聖誕老人或聖誕樹的形象
配上Q版人像畫做成卡片！

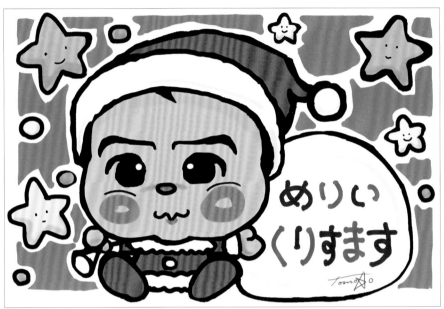

描繪重點

以紅白服裝搭配Q版
人像畫，並在禮物袋
上寫下祝福，就能成
為背景簡單卻又不失
歡樂的卡片。☆請參
照P94的模板。

以Q版人像畫來傳達活力

夏日問候

將夏天的回憶畫成Q版人像畫。也可以當成
向祖父母表示「我過得很好喲！」的報告。

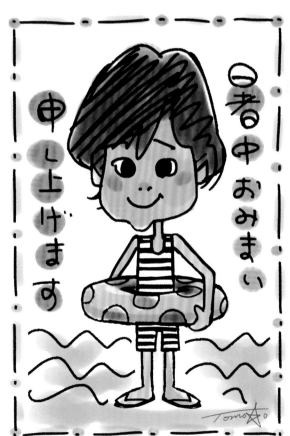

描繪重點

將玩水、草帽、七夕等給人夏天印象
的素材也一併畫上。如果要寄給爺爺
奶奶，要將小朋友的表情畫得健康活
潑一點，皮膚則要畫成日曬過的小麥
色。☆請參照P94的模板。

水彩、粉彩餅和色鉛筆、麥克筆

來學習「上色」

如果要畫「紀念日Q版人像畫」送人的話，在上色時也不能馬虎。在此要介紹大家最常見、也最能有多樣化表現的水彩的基礎上色法。如果能掌握畫筆的用法，上色的表現也會更加豐富。而做為上級篇，也介紹了表現力更為柔和的粉彩餅和色鉛筆，以及更為強而有力的麥克筆。

用麥克筆來上色 ▶ P82～

的基礎！

第 4 章

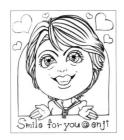

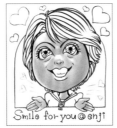
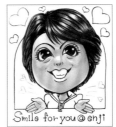

用水彩來上色 ▶ P76～

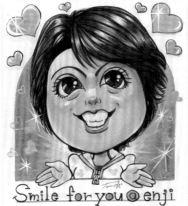

Smile for you @ enji

使用法　第1章　第2章　第3章　第4章　第5章

在以水彩上色的單元中，會按照用鉛筆描繪草圖後，再進行上色完稿的順序來介紹。如果能熟練畫筆的用法和頭髮的畫法、眼睛和嘴巴的上色法等，就能讓人物的表情更加生動活潑。另外，若是將粉彩餅的海綿用法、麥克筆的特徵等也記住的話，上色表現的幅度就更加寬廣了。

用粉彩餅和色鉛筆來上色 ▶ P80～

用「水彩」來上色

從畫草稿開始,將最基本的以水彩上色的方法按照順序進行解說。可以完成線條清楚、色彩具有深度的作品。

要準備的用具有……

水彩顏料建議使用重疊上色時不易讓下方顏色透出來的不透明水彩。另外還要準備的有描繪線條的油性麥克筆(Copic之類),以及美術用品店販售的軟橡皮擦。

- 洗筆器
- 不透明水彩顏料
- 調色盤
- 油性麥克筆
- 畫筆(粗、中、細)
- 鉛筆
- 軟橡皮擦
- Dermatograph
 (紙捲蠟筆)

完成Q版人像畫的順序

以照片來畫草稿,決定輪廓和髮型的線條,最後再上色。做為底色的皮膚的上色法、有陰影時的畫法、留白的方法‧畫法等,接下來要介紹的是到完成為止的作業順序,以及能讓表情變得更生動有趣的重點。

step 1 畫草稿

首先,要用鉛筆粗略畫出整體的模樣。
掌握位置和基本型,表現出各個五官的特徵。

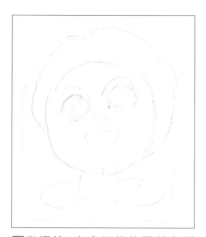

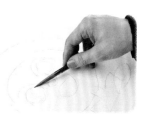

粗略畫線時的握筆法

明確畫線時的握筆法

1 掌握第1章介紹的位置基本型和臉型,用鉛筆粗略地描繪。

2 接著要畫Q版人像畫的基礎線稿。各個五官的特徵要確實地畫出來。

step 2 描線

以不溶於水彩顏料的油性麥克筆來描出輪廓和髮流，
完成Q版人像畫的底稿。

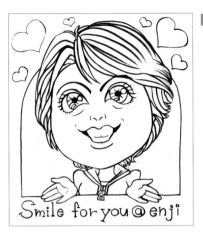

3 油性麥克筆的顏色使用深褐色，可以表現出柔和感；想要有強勁的感覺時，可使用黑色。

step 3 臉部上色

從臉部開始上色。使用粗畫筆，充分沾取顏料來塗抹。
進行時要考慮到成品的顏色深淺。

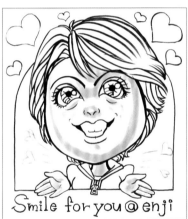

4 首先，先沿著輪廓大大地畫上一圈。在靠近輪廓線的地方要稍微留白。

5 加深顏色。在眉間、人中、下巴下方（頸部）等處先進行上色。

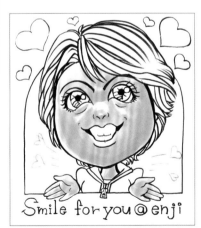

6 留下要留白的部分，將要做出陰影的部分用掺了橘色系顏料的水彩進行上色。

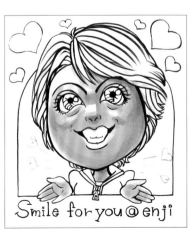

step 4 頭髮上色

如果能夠學會以呈現髮流和光澤的畫法來為頭髮上色，
就能讓Q版人像畫整體顯得生動鮮明。請記住這些技巧吧！

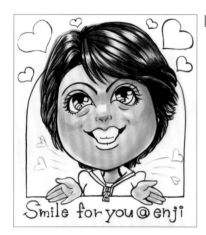

7 將畫筆往紙上按壓，使筆尖分裂後迅速地拉開（右圖）。從上下方開始畫，中間空白的部分剛好做為反光的部分。

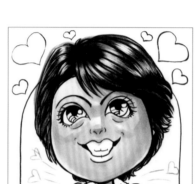

8 髮色以褐色為底。為了畫出立體感，在髮根處點綴藍色或綠色，做出深度。

step 5 五官上色

將眼睛和嘴唇等五官進行上色後，臉部就完成了。考量眼睛
和嘴唇反光的部分來畫，就能讓Q版人像畫顯得更加立體。

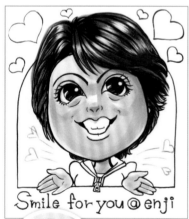

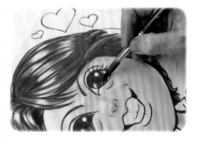

9 眼睛反光的部分要留白。瞳孔用黑色來畫，眼皮上方的陰影也是用黑色，眼球下方則要畫上一點色彩。

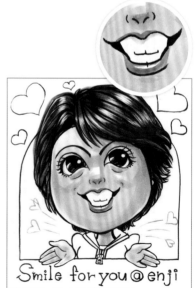

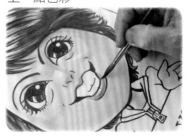

10 嘴唇用細一點的畫筆，像在化妝般地描繪。反光的下唇上方要留白。

背景上色

臉部完成後，就要來想想背景的畫法了。
只要記住表現光線的訣竅，就可以應用在各方面喔！

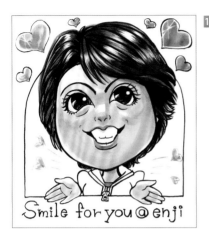

11心形部分的光線，要用名為
Dermatograph的紙捲蠟筆來
畫。之後再塗上水彩顏料，該
部分就不會被顏料覆蓋，而能
表現出光線了。

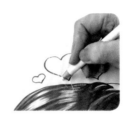

也可以之後再用白色
顏料進行上色。

完成！

使用的有6色。只
要加以混合，就能
讓顏色的表現幅度
更加廣泛。

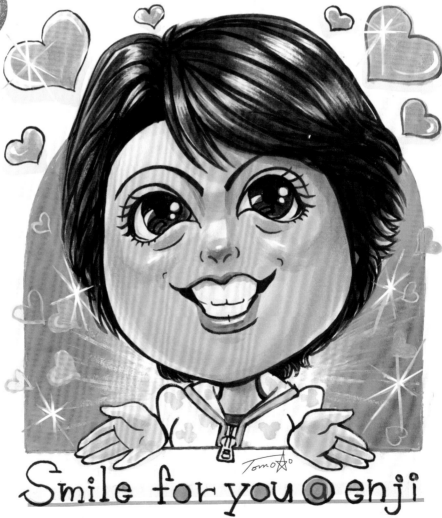

Smile for you @ enji

上級編

用「粉彩餅和色鉛筆」來上色

畫風輕盈柔和的粉彩餅。色彩的漸層非常自然，最適合用來展現柔和的風格。
再以色鉛筆來描繪輪廓，就能讓作品顯得緊湊不鬆散。

要準備的用具有……

粉彩顏料要從PanPastel等品牌中先選購幾個必要的顏色。另外，塗抹粉彩餅的海綿、為細部上色的海綿頭調色刀、軟橡皮擦等也都是必需品。

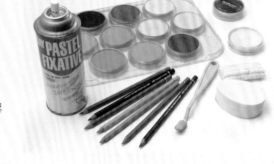

- 粉彩顏料（PanPastel）
- 色鉛筆
- 軟橡皮擦
- 海綿
- 海綿頭調色刀
- 粉彩專用保護噴膠

粉彩餅＆色鉛筆 上色技巧

使用海綿上色

海綿的基本拿法如上圖所示。

以海綿沾取顏料，塗抹到紙上。

重疊上色時，顏色會在海綿上混合，讓呈現出來的效果剛剛好。

小地方要用海綿頭調色刀來上色。

使用色鉛筆上色

例如輪廓線之類，想要描繪清晰的線條時，就要使用色鉛筆。

使用軟橡皮擦

將上色的地方用軟橡皮擦擦掉也可以用來表現白色。

「粉彩」可以表現柔和的風格，最適合用來畫嬰兒‧小朋友‧給人溫暖療癒感的女性了！

各五官的畫法

頭髮

用色鉛筆來畫出髮流。顏色方面，比起黑色或褐色，用紫色更適合。

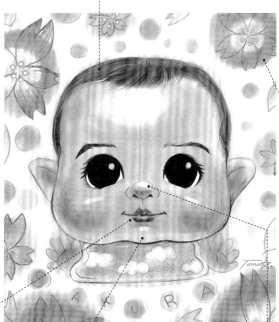

背景

光線

以軟橡皮擦擦掉顏色，表現光澤感。

用色鉛筆畫好後，再疊上粉彩餅。

嘴唇

以海綿頭調色刀上色。

輪廓

以綠色或紫色等，使用4～5色來畫出柔軟的線條。

使用粉彩餅後⋯⋯
以保護噴膠來定色

由於粉彩餅是粉狀的，畫好後要記得噴上美術用品店販售的保護噴膠喔！

用「麥克筆」來上色

因為色數豐富、顯色效果好而大受歡迎的麥克筆。由於線條清晰明顯，最適合用來表現強勁俐落的風格。筆尖的用法是重點所在！

要準備的用具有……

麥克筆建議使用顏色豐富的「Copic sketch」。用一隻筆就能作畫也是麥克筆的一大優點。為了畫出打亮等白色部分，需要搭配水彩顏料才行。

- 麥克筆
 （Copic sketch）
- 白色水彩顏料

麥克筆「Copic」的上色技巧

不同筆尖可以分別使用

有2種筆尖的「Copic sketch」，重點在於要分別使用。

筆狀的筆尖可以畫出曲線或粗細，另一頭則可以畫出粗細均等的直線。

重複描繪來上色

利用重複描繪顏色就會變深的特性，可以活用在描繪陰影上。

使用毛筆的筆觸

筆狀的筆尖可以用來表現頭髮。

從兩端朝內畫，中間的空白處剛好做為反光的部分。

可以畫出俐落線條的「麥克筆」，
用於描繪成熟男性
或想要表現強勁風格時！

各五官的畫法

打亮

例如鏡框上緣之類想要表現反光的部分，可以不摻水地直接使用白色水彩顏料。

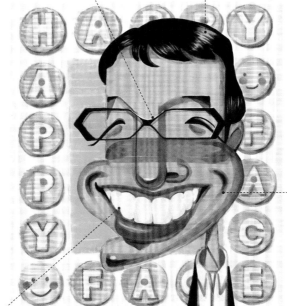

頭髮

使用筆狀的筆尖，留下反光部分不畫。以深藍色系重疊上色，使髮色加深。

陰影

皮膚的陰影以多次重疊上色的方法來表現。

牙齒

用淡藍色描繪齒縫，深藍色來描繪邊線。白色部分不上色。

背景的畫法小建議

活用麥克筆重疊就能做出顏色深淺的特性，以條紋或格紋為背景。利用其透明性，也可以活用在鉛筆底稿上。

描繪底紋時最適合用麥克筆。顏色的深淺也很漂亮。

留下鉛筆線，用來表現陰影。不要畫太深效果會比較好。

迎賓板、致謝板、還曆、生日、母親節等，
只要畫上臉部，再寫上幾句話就完成了。

紀念日Q版人像畫的
「模板集」

也可以
影印或掃描
來使用喔!

還不習慣畫姿勢、服裝或背景的人，不妨利用這些
模板。只要將模板中待完成的臉部畫上去，並寫下
文字，作品就完成了。也可以改變背景或服裝的顏
色等等，畫出自我風格。如果要用畫板來畫時，可
以放大使用；如果要做為卡片，則可以縮小成明信
片尺寸等，請自行放大·縮小來使用吧！

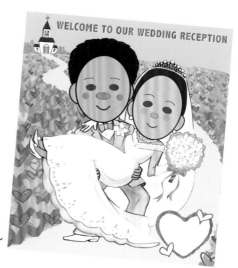

迎賓板的模板 ▶ P86~

入社紀念日的模板 ▶ P93

生日的模板 ▶ P90

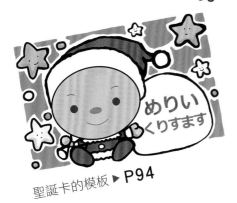
聖誕卡的模板 ▶ P94

使用法　第1章　第2章　第3章　第4章　第5章

請將模板的圖案黑白影印成自己想畫的大小（請利用便利商店等的影印機）。先從臉部以外的輪廓開始描繪，畫出草稿（將影印紙背面用顏色較深的鉛筆塗黑後，從紙張正面描繪輪廓，鉛筆的痕跡就會轉印到下面墊著的紙張上。請參照右圖）。只要依照輪廓線來畫，再進行上色，就能輕鬆地利用模板畫出各種姿勢、服裝和背景了。當然，也可以利用彩色影印來活用模板的顏色。

迎賓板

由於有迎接賓客、引導其進入會場的作用,因此要畫得又大
又醒目!臉部表情也要洋溢幸福的笑容!

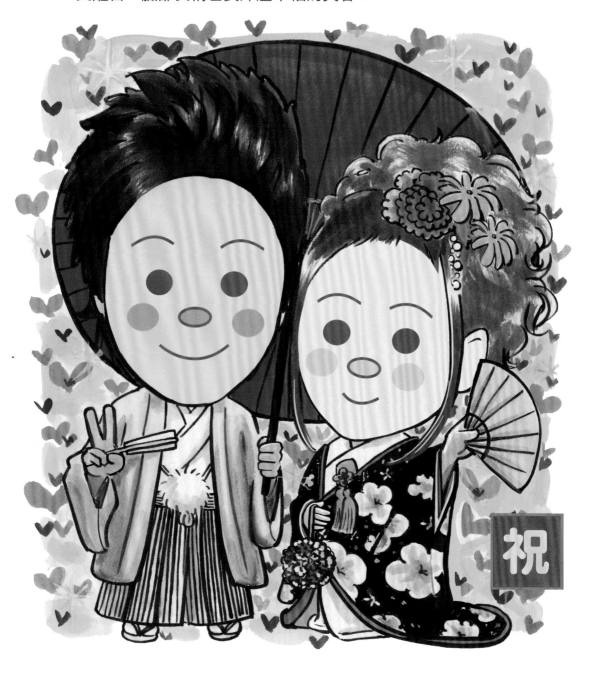

和服　　　　紋付和色打掛的顏色和花紋,請配合當天的服
　　　　　　裝來描繪。

婚禮
迎賓板

為了方便賓客明瞭，要在右下角空白的愛心裡填上兩人的名字喔！

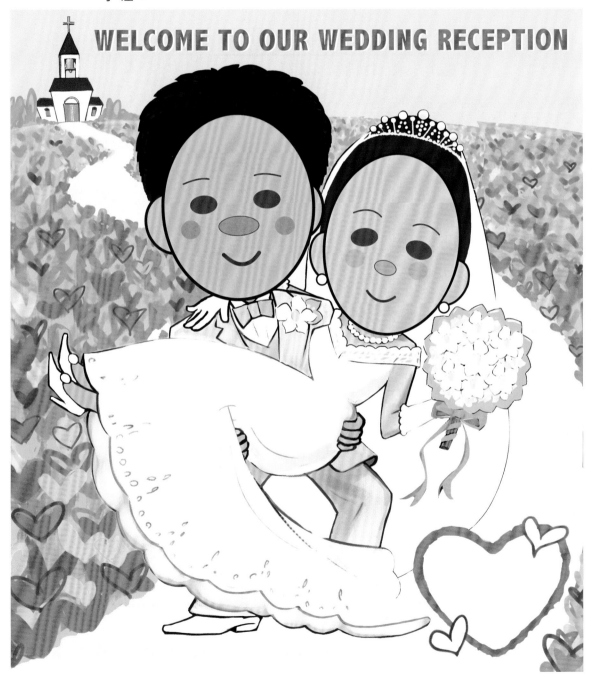

WELCOME TO OUR WEDDING RECEPTION

洋裝

「公主抱」是很流行的姿勢。白紗禮服的輪廓也請以此為參考。

婚禮

致謝板

為了表達對雙親的感謝之情的「致謝板」。用來代替花束送給爸媽，他們一定會非常高興。

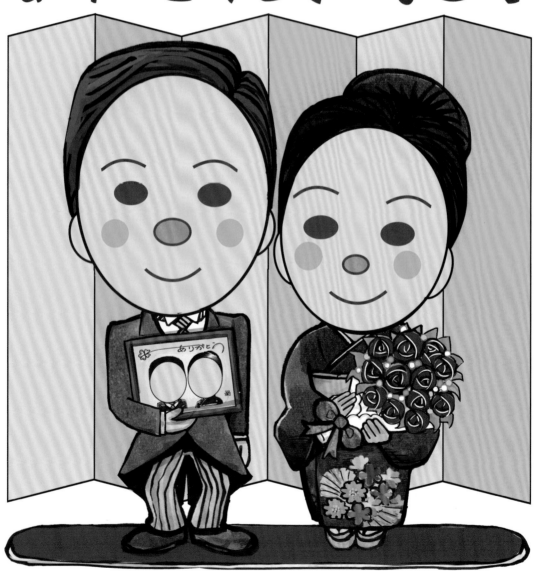

ありがとうごでいました

給雙親

父親手上拿的的畫，也可以畫上兩人當初結婚時的Q版人像畫。也別忘了寫上日期和名字喔！

祝賀

長壽祝賀

穿戴紅色的頭巾和背心，祝賀長壽的「還曆」。送給住在遠方的家人或親戚做為報告也很不錯呢！

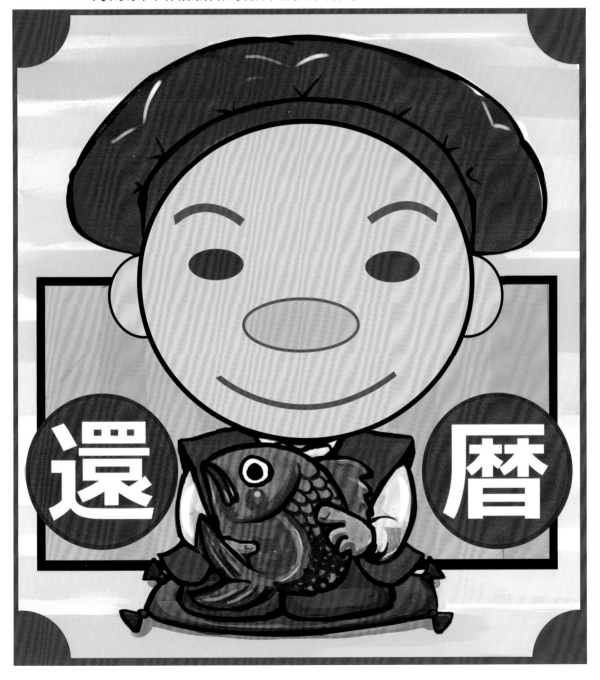

給爺爺

要畫出爺爺笑容滿面的模樣。也可以寫上「生日快樂！」之類的文字。

生日祝賀

用來代替生日卡送人，對方一定會很高興。在每年生日時都
持續畫下來，也是一種很棒的紀念呢！

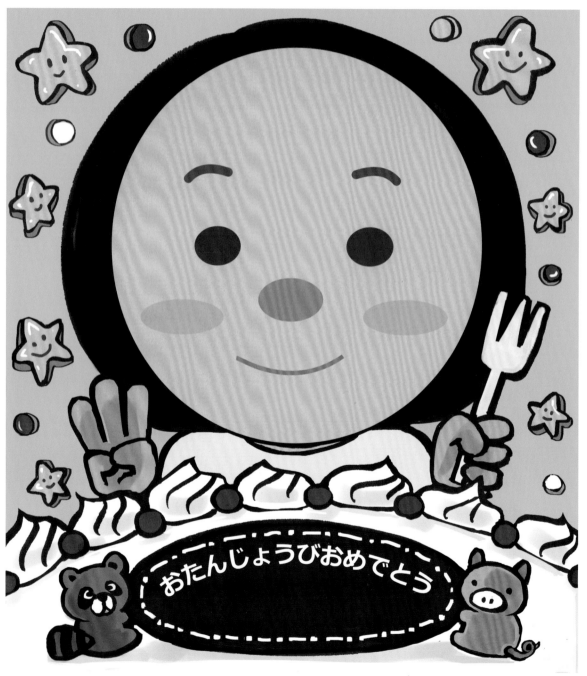

おたんじょうびおめでとう

給孩子・孫子

將名字寫在前方的字板上。年齡用立起的手指來
表示，簡單又明瞭。

祝賀

爬行紀念日

將寶寶第一次爬行的日子向爺爺奶奶報告！對小朋友來說也是一種紀念。

給爺爺奶奶

圍兜上的空白處要寫上小朋友的名字。彩虹部分可以寫上紀念日的日期。

紀念日
母親節

為了感謝母親平日的辛勞,來畫一張Q版人像畫送她吧!
時間就在5月的第2個禮拜天,可別忘了喔!

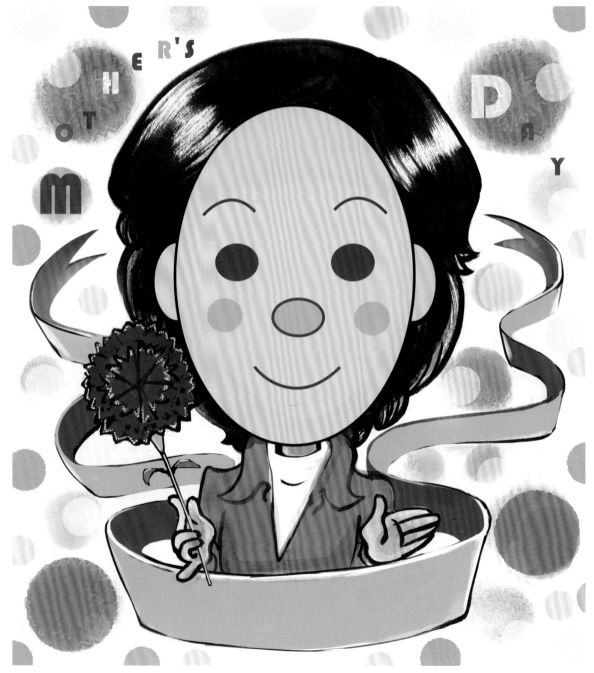

給母親

緞帶部分可以寫上想對母親說的話或是母親的名字。服裝的顏色也可以改變成喜歡的顏色。

紀念日
入社紀念日

可以做為就職報告寄送給親友，或者是當孩子或孫子第一天上班時，寫上加油打氣的話再送給他。

西裝筆挺

男性的西裝模樣可以此為參考。背景的公司名稱可以換成就職公司的名稱。

問候
卡片

在不同季節問候的卡片,如果做成紀念日Q版人像畫,收到的人一定會很高興!

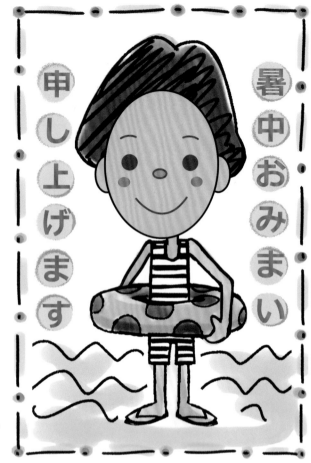

夏日問候

將Q版人像畫的膚色畫得比平常再黑一點,就能營造出夏日風情了。

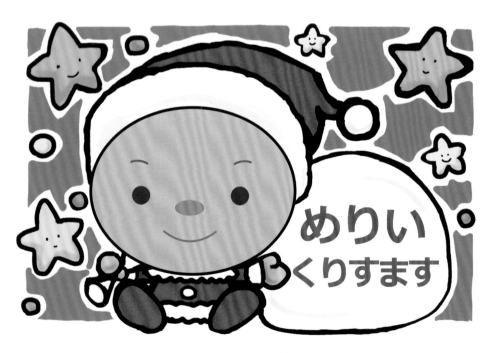

聖誕卡

將Q版人像畫的臉型畫出橫長的輪廓,就能給人可愛的印象!

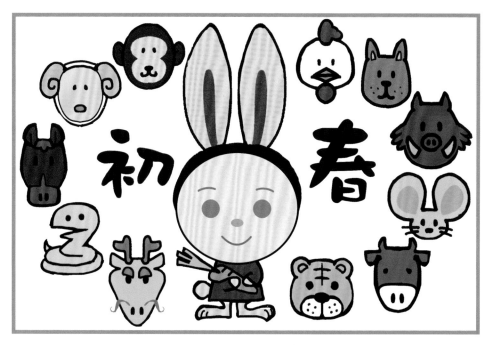

賀年卡

配合每年的生肖,要套入臉部的十二生肖也要進行替換喔!

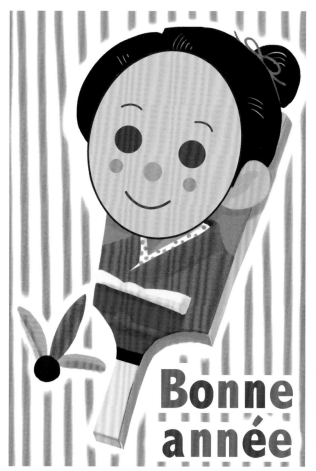

賀年卡

寫上法文的「Bonne Année(新年快樂)」,感覺很時髦呢!

Profile

監修：小河原智子

Q版人像畫作家。1957年出生於日本東京都。武藏野美術大學畢業。2002年,在NHK《趣味悠悠》節目的"快樂學習!似顏繪教室",以及2007年的"簡單!超像!似顏繪塾"擔任講師。2005年,成為讀賣新聞簽約的Q版人像畫作家,負責政治家或名人的Q版人像畫製作。活躍於報紙、雜誌、電視等媒體。利用其獨創的「位置式Q版人像畫技法」,以淺顯易懂的方式教導大眾要如何才能快樂地描繪出生動的Q版人像畫。目前有參與日本漫畫家協會,為日本顏學會會員,也是似顏繪學校星之子的主辦人。出版過眾多書籍。1996年,國際似顏繪美國大賽(National Caricaturist Network,現ISCA)優勝。1997年,東京電視台《電視冠軍》節目似顏繪職業選手權優勝。2013年,Global Caricature Exhibition in Seoul Grand Prize。2014年,獲得日本漫畫家協會大賞。

日文原著工作人員

封面・內文設計	フリッパーズ
靜態攝影	山出高士
編輯・取材・撰文	五十嵐 優(ゼロハチマル)
校對	安倍健一
責任編輯	池上利宗(主婦之友社)

國家圖書館出版品預行編目資料

Q版人像畫入門 / 小河原智子監修;賴純如譯.
-- 二版. -- 新北市:漢欣文化, 2020.02
96面;26X19公分. -- (多彩多藝;1)
譯自:小河原智子の似顏繪入門
ISBN 978-957-686-788-0(平裝)

1.漫畫 2.人物畫 3.繪畫技法

947.41 108023246

 有著作權・侵害必究 定價280元

多彩多藝 1

Q版人像畫入門 (暢銷版)

監 修	/	小河原智子
譯 者	/	賴純如
出 版 者	/	**漢欣文化事業有限公司**
地 址	/	新北市板橋區板新路206號3樓
電 話	/	02-8953-9611
傳 真	/	02-8952-4084
郵 撥 帳 號	/	05837599 漢欣文化事業有限公司
電 子 郵 件	/	hsbookse@gmail.com
二 版 一 刷	/	2020年2月